Dreamphony
夢響 夢想

作曲家/指揮家
楊陳德的交響人生

潘俊亨◎著

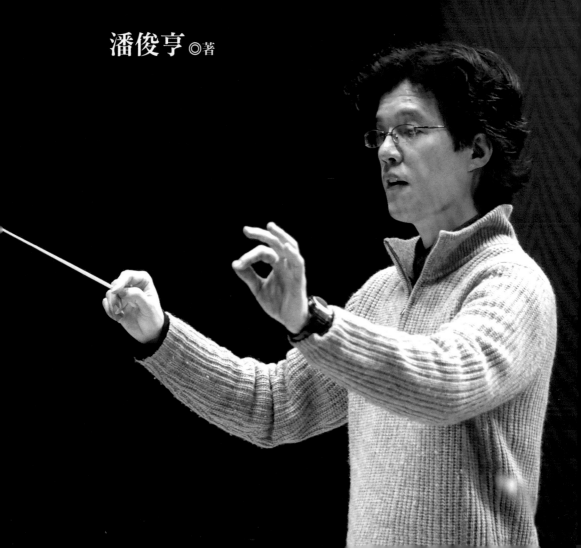

楔子 ·········· 16

CH1 成長與音樂之路 18

CH2 願與摯愛來世再續前緣 32

2022年2月16日

台北的冬天從來沒有這麼多雨，據說是連續下了幾十天，破了多少年的紀錄，直讓人感覺沉悶；元宵剛過，週三的晚間，天氣還是濕涼，驅車赴與作曲家楊陳德老師的對談，進到音樂廳裡，悠揚的樂音頓時讓心情平靜，儘管會談後仍有一場會議，且暫時忘卻，還是音樂療癒人心……

2022年3月2日

初春，乍暖還寒的午後，在楊陳德老師的工作室，不大的空間裡，與一屋子的樂譜及樂器相伴，透過英國CELESTION喇叭，聽著樂音震撼的〈夢幻之間〉，一杯發散著濃濃香氣的ESPRESSO，開始這次的對談……

據楊陳德老師表示，這是他第一次「導聆」，深感榮幸。

2020年9月初，楊陳德率領夢響管弦樂團在衛武營國家藝術文化中心音樂廳登台演出時，我自己正好在進行音樂會的排練。

楊陳德與我屬於同一世代，不約而同地受音樂的引領，雖然各自在生命中選擇了自己的道路，卻從未遠離音樂。

我們的人生各有際遇，服務的對象也不盡相同，但我們懷抱相同理想，希望不斷地努力，讓更多人喜歡音樂，願意讓音樂走入他們的生活與生命裡。

今年，透過本書作者潘醫師的朋友的朋友，我終於遇到楊陳德。我們有機會在新北市蘆洲相遇聊天，在夢響的家，也是夢想的家。

參觀夢響音樂廳時，我想到遠在高雄的衛武營，更想到那台心愛的公共鋼琴。

為什麼是音樂？因為分享。

20多年來，楊陳德用他的熱情，感動了一群願意與他追夢的夥伴們，一步一步實現夢想，雖然有些夥伴已經不在人世，但我感覺得到，那份眷顧仍在，繼續陪著大家前進。

那天下午，楊陳德也跟我說了幾個還等著他去征服的夢想，我相信他一定做得到的。

簡文彬

指揮家/衛武營國家藝術文化中心藝術總監

　　依稀記得，當我第一次接到夢響管弦樂團行政總監敬斐來電時的對話，在非常簡單的自我介紹後，他向我提出邀約，詢問是否能為楊陳德老師所寫的〈新望春風〉演唱？當時的我還納悶地想著：他們究竟是怎麼找到我的？長年久居國外的我，對台灣的音樂圈是全然陌生。因為高中畢業後我就離開臺灣，移民到南非。原本打算在那兒住滿一年，就直接到義大利的米蘭去求學；然而，我在一個「錯誤」之下，非常「莫名其妙」地進入了南非普利多利亞國立技術學院的歌劇系就學，也在那時開啟了我歌劇舞台人生的第一幕。每天早上從8點開始，除了固定3～4小時的歌唱訓練之外，也要接受所有與歌劇演出相關的包括語言、戲劇、舞蹈、肢體、歌劇歷史、藝術歌曲、化妝等14種舞台表演課程和知識嚴格的訓練與學習。除此之外，還要參與不同的歌劇院和音樂廳各式各樣的音樂演出和演唱。我從來沒想到，因為在南非的「陰錯陽差」，導致我莫名其妙入學的這個錯誤，卻奠定了之後我在歐洲紮紮實實演出的基本實力。

　　多年後，我離開南非，定居英國，與此同時，也開始了我的「走唱人生」。我常常會在音樂會的安可曲中，安排演唱一些台灣民謠或是藝術歌曲，讓我驚訝的是，這些似乎在許多人心目中無法與德國或法國藝術歌曲同登所謂「藝術殿堂」的台灣民謠或藝術歌曲，卻是最常讓我看到許多現場觀眾因為被這些歌曲的美所感動而落淚的神情。而這也是當我第一次聽到楊陳德老師所寫的〈新望春風〉時那一份忍不住落淚的感動。

　　我永遠都不會忘記第一次和夢響管弦樂團一同彩排時的悸動，

當小提琴的樂聲一響起，我的心顫動不止，我的靈魂深深地被樂手們所演奏的樂音牽動。我隨著他們的樂音一同呼吸，隨著他們的樂音一同將這首優美的曲子用發自靈魂深處最純淨的聲音釋放出來。我不能說那是「演唱」，因為這樣的樂音是無法用表演的型式將它「演唱」出來的。之後，再次受邀演唱楊陳德老師的第一號交響樂曲〈夢幻之間〉第四樂章中的歌曲時，我更是沉醉於那看似平凡簡單的歌詞和旋律。這首歌曲應該是我最想唱同時也是我最不想再唱的曲子，因為它總讓我在「真實」和「夢幻」之間走鋼索。每次演唱這首曲子時，我似乎必須先掏空自己，而在演唱的同時，我似乎也被掏空了。

夢響管弦樂團是一個讓許多人的夢都能隨著樂聲而「想起」和「響起」的樂團。每次聽到楊老師和團員們分享他們對音樂藝術是如何熱愛和執著時，我這個所謂的「專業藝術」工作者都不禁汗顏慚愧地自問：「在舞台上演出的我，是否還擁有當初那一份只為藝術和生命而唱的執著與真愛呢？還是我早已經『變心』了」。

在歌劇〈托斯卡〉（Tosca）最著名也是最受歡迎的女高音詠歎調中的第一句「為了藝術，為了愛」（Vissi d'arte, vissi d'amore），真實地道出了所有藝術家的使命和生命。楊陳德老師和宋世芬（小芬姐）用他們的生命灌注著夢響管弦樂團，無藏私地為了藝術，為了愛，無怨無悔默默地奉獻和付出，這讓我想到聖經中「一粒麥子」的啟示。試問：有多少人願意為了藝術，為了愛，為了讓更多的麥粒能結出，甘心成為那一粒落入土裡死去的麥子呢？對我而言，楊老師和小芬姐就是在夢響這一畝「夢田」裡，甘心並樂意為

了藝術，更是為了愛，而默默地落入土裡，好讓更多麥粒能結出的一粒麥子。

我相信夢響這畝「夢田」會四季花香，四季豐收，因為這一畝田裡承載著一群對藝術奉獻實踐者為了藝術濃濃的愛。

欣聞由愛麗生醫療集團院長潘俊亨醫師所著關於述說楊陳德老師與夢響樂團之《夢響・夢想——作曲家/指揮家楊陳德的交響人生》一書即將出版，敬斐再次邀我為新書寫推薦序，也因此能有幸在出版前閱讀該書文稿。書中的許多故事是我既往未曾知悉，但不難理解這會是楊陳德老師對音樂的執著所致，才因此鑴刻成一篇篇美麗的「夢響」樂章，相信讀者在看完他們的故事後，當能對人生設定的目標更為進取、更多想像，樂將這本書推薦給對夢想仍懷抱希望的人。

朱雅生
聲樂家

　　前些天接到楊陳德的電話，說蘆洲愛麗生醫療集團潘俊亨院長要以他的音樂人生為故事出一本書，並邀請我幫他寫序，通完電話後，我開始回憶起和陳德相識的點點滴滴，記憶彷彿回到台北市中正高中中正樓的一個春天午後⋯⋯

　　當時的我擔任中正吉他社創社副社長，有天放學後經過一間教室，碰巧看到教室裡有兩位同學正在彈吉他，一眼就認出其中一位是住在我家附近的楊陳德同學，聽著從他手指間流瀉出優美的吉他旋律，我立刻找來吉他社社長林正如（「河岸留言」創辦人），邀請陳德加入吉他社，陳德也欣然答應成為我們的一員。

　　陳德天生就擁有音樂家的靈魂，民國71～72年正是校園民歌的全盛時期，陳德在加入吉他社後便開始展現他的音樂創作天分，那時我們常常一起哼唱他創作的歌曲，有時候我也會創作詩詞，陳德就為我譜曲。

　　他在社團裡時常會突然露出燦爛的笑容，二話不說就拿起吉他即興彈唱他新創作的歌曲，這時，我們就知道他的音樂靈感來了！音樂一出，旋律總是讓人驚豔。他也曾創作一首「星河組曲」，這首歌後來成為中正吉他社社員必學的一首曲子，更傳唱了40餘年。

　　17歲的他音樂才華洋溢，沒有學過作詞作曲的人，竟能憑著天分創作了70多首民歌，他常笑說我是他走上音樂家之路的推手，這當然是他謙虛的講法，因為他的才華天生俱足，我只是有幸在社團裡見證音樂才子的成長，我們更因此成了最要好的哥兒們，也因如此，陳德他靈魂裡的音樂種子開始萌芽！

　　陳德後來考上了淡江大學，雖然讀的是法文系，但音樂創作的

熱情不減，他慢慢地從民歌創作擴展向古典音樂的世界，之後進入淡江管弦樂團，音樂才華洋溢的陳德也打破了以往由老師擔任指揮的傳統，成為學生擔任指揮的第一人。

大學畢業後，他被選上陸軍第六軍團樂隊擔任薩克斯風手，退伍後毅然申請前往美國加州州立大學進修，使這顆音樂種子開始得以茁壯，音樂夢想之路得以起飛。回國後，他在蘆洲創辦音樂教室，慢慢的成立小型樂團。為了能全心投入照顧樂團，他和夫人宋世芬女士兩人決定不生小孩，把樂團每位成員當成自己的孩子，用音樂熱誠澆灌出如今的夢響交響樂團。

2013年，中正吉他社在西門町紅樓「河岸留言」表演場舉辦「中正30」音樂會，我們一起上台表演了30年前所創作的歌曲。那時，陳德已是古典音樂的音樂家，他卻拿起吉他和我們一同演奏民歌，當下彷彿回到17歲的時光！陳得充分展現出音樂無界限和熱愛音樂的生命可以以各種方式在不同地方呈現，真是讓人十分感動！

2014年，中正吉他社校友會成立。為了讓所有熱愛音樂的學弟妹們能延續這股音樂熱情，2015年時我們在新北市政府集會堂舉辦了一場「夢想起飛」音樂會。那場音樂會陳德他以得天獨厚的才華結合民歌與交響樂，鼓勵歷屆校友能重拾吉他，一同站在舞台上表演，全力協助音樂會圓滿成功。這樣為音樂無私奉獻的音樂人，他的靈魂早已從古典音樂跨越到現代音樂，「音樂」兩個字在他身上呈現出一種非常真摯且不矯情的溫度！

陳德對音樂的熱情不止如此！2015年他受高雄啟禾扶輪社邀請，率領50位團員蒞臨高雄參與大東藝術中心的慈善音樂會，巧妙

夢響 夢想　作曲家/指揮家楊陳德的交響人生
Dreamphony

地改編鄧麗君的經典歌曲。那雋永的音樂與優美的旋律，深深烙印在觀眾的腦海，閃爍在當晚的高雄夜空！當你看到一位音樂家所傳遞的音樂藝術是把流行音樂巧妙地編寫成古典樂曲，這種不受限且行雲流水般的創作風格，非他莫屬！

2019年陳德雖痛失愛妻，但他勇敢堅強的轉換崩潰情緒，2020年在高雄啟禾扶輪社的支持下將悲憤轉為動力，用音符去懷念，同年於高雄衛武營國家藝文中心演出〈山‧河‧新世界〉，這場音樂會，全場的聽眾因為不捨陳德的善良和努力，紛紛感動落淚，他的創作因此引起了更多人的迴響！

我與陳德將近40年的友誼，一路走來他給我的感受是堅持自己的夢想，不顧世俗的價值觀感，不以商業考量去製作音樂，為音樂犧牲奉獻、義無反顧，用生命去呈現對音樂的熱情與愛，這樣的態度總是能感染他身邊的人，讓更多的人願意一起支持他和他的「夢響管弦樂團」，我與高雄啟禾扶輪社也是如此！更有一位蘆洲地主也以其獨特的方式一同支持陳德，在自己的土地自建音樂廳，且長期承租給夢響交響樂團，成立如今的「夢響音樂廳」。

我有幸能在人生的道路上見證一位天才音樂家的成長與茁壯，期許他所創作的每個音符，能繼續感動並溫暖人心。

陳妍霖

中正高中吉他社校友會創會理事長/
天長地久訂製珠寶公司董事長

　　我對本書主角楊陳德先生的認識和因緣，應該從樂團的行政總監周敬斐先生開始說起。

　　當年周敬斐陪首次懷孕的太太來我的診所做產前檢查，他聽到我桌上的手提音響正播放著孟德爾頌的小提琴協奏曲，我告訴他這是我最喜歡聽的音樂之一，他說他也很喜歡這首曲子，他正好也在練習這一首小提琴曲，我當下內心升起一股得到知音的喜悅。

　　接下來，他每次陪太太來做產前檢查都會和我聊一點音樂。他告訴我他18歲才開始學小提琴，現在參加一個交響樂團。我當時很好奇，他在繁忙的科技公司當主管，怎麼會有時間參加樂團，並且還擔任第一小提琴手！

　　三年後，他又帶太太來我的診所生了第二個小孩，並且在我經營的愛麗生月子中心坐月子。在這段期間，樂團在花博和蘆洲功學社演出的兩場音樂會我都受邀參加，每次我都陶醉在優美和諧的旋律當中。當時雖然我都坐在前排，但都是從背後認識站在指揮台上的楊陳德，只能從他指揮棒流瀉出來的音樂理解他的音樂。

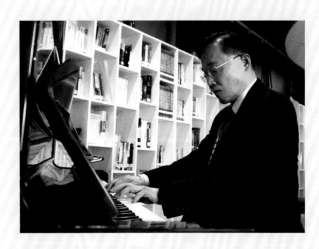

　　藉由我40年來聆聽古典音樂累積的經驗，我對楊陳德的指揮初步已經有相當好的印象。後來我進一步知道，樂團自從2006年在國立台北藝術

大學音樂廳首次演出之後，10年來已經在各地演出了60多場，也曾經先後在高雄衛武營國家藝文中心、台北國家音樂廳演出他創作的第一號交響曲〈夢幻之間〉。在這些具有藝文場館指標性的場地演出，顯示他的作品已經獲得專業等級相當程度的肯定，樂團也曾應邀到德國及日本等地參加國際性的音樂祭演出。

某日，敬斐神情愉快地告訴我，有某位蘆洲的善心地主願意提供土地協助他們興建一座樂團專屬的音樂廳，我很為他們高興！幾經周折，這座音樂廳終於在2019年11月動工，期間克服了重大的財務困難，也解決了不少繁瑣的法規問題，這座從無到有、精心設計完成的硬體建築及音響效果接近完美的音樂廳，終於在2021年底落成啟用。

以國內的音樂環境來說，一個業餘交響樂團能夠生存並維持下去，本來就不容易，歷經25年，還能建成一個專屬的音樂廳，乍聽之下我感覺這件事簡直是天方夜譚。經側面了解，我得知楊陳德與妻子兩人約定不生養小孩，他們把樂團的團員當成自己的小孩，全心全意呵護樂團的成長。為此，他們賣掉了結婚時住的婚房來支應樂團的開支，妻子也將在華航當空服員的所有收入都用來支應楊陳德音樂事業的開銷。可惜的是，和楊陳德相伴30年，奉獻了畢生心力支持丈夫音樂理想，並且用心呵護樂團成長的楊陳德夫人宋世芬女士，卻在音樂廳落成前夕香消玉殞，令我相當感慨。

了解了樂團從誕生開始所經歷的一切，我開始產生好奇並且想要深入去認識樂團的創始人楊陳德先生。楊陳德先生的傳奇故事起源於他天生的音樂才華，剛強的個性使他在將軍父親強烈反對他走上音樂路時，獨自走上這條孤獨的道路，並且在大學時期開始自發

尋師學習作曲。

傳奇之二，一個完全非音樂科班出身的素人作曲家，一開始就立志要寫出交響樂曲，有一段在作曲家之間流傳的話說「如果寫不出交響曲，那就寫室內樂，寫不出室內樂，那就寫小品，小品寫不出，不如寫歌曲，歌曲也沒有靈感，那就改編別人的曲子」，但是楊陳德從寫交響曲到改編知名樂曲，靈感一向都如湧泉宣洩般毫無滯礙！

傳奇之三，在寸土寸金的大台北，在財力窘困的情況下，他敢於做一個蓋一座樂團專屬音樂廳的大夢，也竟然憑藉著對理想的堅持，讓他終於實現了抱負，在蘆洲從平地蓋起了獨棟且具有專業水準的音樂廳！

還有更令人極度悲嘆的戲劇性情節，那是和楊陳德自年輕即相依相伴數十年、全心全意奉獻給樂團，替他打理一切且一直堅定不移、肯定他的才華、支撐他走上作曲之路、一路上他依賴且摯愛的夫人，竟然在音樂廳完成前夕驟然離去，這個打擊讓楊陳德痛不欲生，幸好在教會及教友的引導下讓他得以重新站起來，並且誓言將他未來的生命全心全意奉獻給上帝。我相信，他的夫人與上帝都會在天上注視著他，我希望楊陳德未來也會繼續寫出更多動聽的音樂，留下不朽的交響樂傳諸後世。

2021年12月26日，我應邀參加夢響音樂廳的開幕音樂會，坐在第一排，樂團演出時我和指揮家的距離近在咫尺，當下我產生一個念頭，我應該將楊陳德在樂壇生涯的奮鬥傳奇寫出來，並且將他的音樂才華和超乎常人的意志力說出來給社會大眾知道，這樣可以激勵更多的音樂人堅持理想，繼續走創作這一條路，並且能吸引更多

人來聆聽音樂演奏會。

　　其實音樂和每個人形影相隨，不但電影要藉著音樂描述感情，鋪陳劇情，電視劇如果沒有音樂作為背景，看起來也是枯燥乏味，沒有人能看得下去。然而，我們社會中認真用心聆賞音樂和學習樂器的人比起歐洲人實在不夠普遍，因此我希望夢響音樂廳的建立能把更多優美的旋律帶入社會，促使更多人撥出時間去聽音樂會，讓更多人親近樂器、學習樂器，把音樂融入家庭，成為生活的內容，藉以抒發內心的感情，並讓心靈感受和諧與愉悅！

　　2022年，楊陳德老師及他的樂團規劃將鄧麗君許多動聽的名曲改編成交響樂在全省各地演出。夢響音樂廳建築在蘆洲，鄧麗君小時候在蘆洲長大，蘆洲也算是她的家，這兩件事加在一起，對蘆洲人別具意義！期待透過這本書能讓更多蘆洲人來夢響音樂廳聆聽音樂演出，更期待有朝一日，這幢音樂廳會成為蘆洲音樂文化的指標，成為蘆洲人的驕傲！

潘俊亨

2022.3.31

楔子

　　2021年年底，冬日的陽光暖暖的，掃去一點疫情以來的陰霾，距離聖誕節的腳步愈來愈近，過節的氣氛及街景裝飾也多了起來，在街上走著，腦海裡突然響起教堂的鐘聲，也讓我想起要去參加一場聖誕音樂會。

　　音樂會的地點在新北市蘆洲區光榮路一處靜謐的學區附近，在這裡，幾年之內平地裡突然矗立起一座教堂般美輪美奐的音樂廳，這是一群國內音樂愛好者歷經25年夢想「孵化」的成果，她的出現，不僅是數十名團員共同的喜事，也是在有著傳統文化底蘊之外，再加添一筆西方古典音樂藝術成就的蘆洲當地人的一樁喜事，儘管這座美麗的音樂殿堂在從無到有的過程中，主人翁經歷過傷痛與重生，仍無損她日後將煥發的光華。

　　從一個音樂創作者，到結合同好組建成一支業餘的「專業」交響樂團，經歷25年的淬礪及不散的音樂熱情，直至建立起自己的音樂廳，這是一個關於「夢響」和「夢想」的故事。

　　「夢響」如何從一顆小小的夢想種籽，經歷成長、茁壯，最終蛻變為一棵能遮風避雨的大樹，情節猶如一首高潮迭起波瀾壯闊的交響曲，其發展的進程不能盡如人意地總是低緩平順，但也正是由於過程中的高低起伏，她的曲調才能讓每個音符都緊扣人們的心弦，而要述說這個樂章，要從作曲家/指揮家楊陳德的生命故事開始……

CH 1
成長與音樂之路

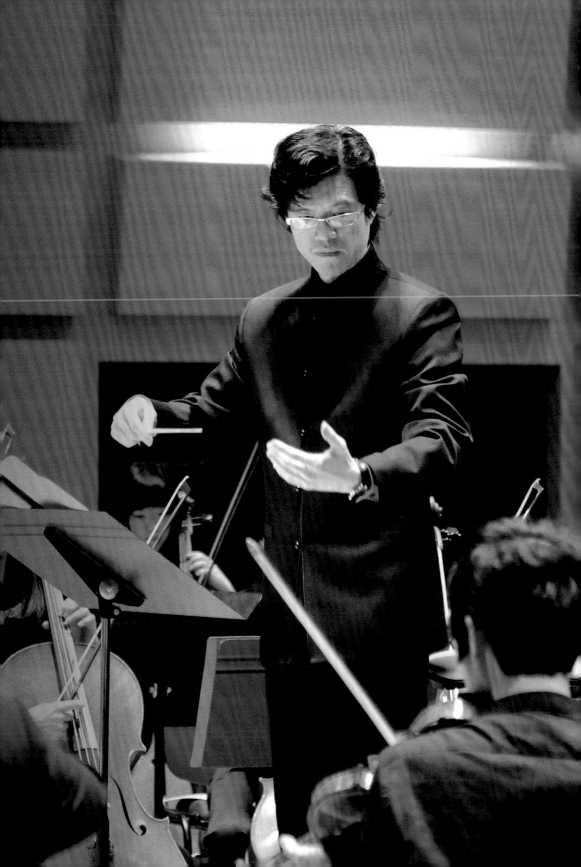

1.1 固執剛強的個性源於父親

　　生長在一個軍公教家庭，爸爸是軍人，官拜少將，媽媽是小學老師，在他們心目中，楊陳德未來應該走一條「規規矩矩」的路，無奈，楊陳德身體裡流的是叛逆的血液，他想走一條自己喜歡的路，即便要為理想碰撞得遍體鱗傷也在所不惜，而他固執剛強的個性其實源於父親。

　　楊陳德家裡兄弟姊妹四人，他是老么，一個哥哥、兩個姊姊，年紀都跟他有點差距，可以說他是被「寵」著長大的，快樂的童年，無憂無慮。

　　高中時期開始，可能是青春期身體裡的荷爾蒙作祟，楊陳德如脫韁野馬，課業被他遠遠拋在腦後，在「一試定終身」的大學聯招

年代，原本應該「廢寢忘食」的高三時期，楊陳德卻沒把讀書這件事放在心上，照樣玩社團，做他自己開心的事，他形容這時的自己是「頹廢的高三青年」，抽菸、喝酒、爬牆、蹺課、打架，幾乎是失控的狀態，「壞」到差一點被留級，但身為情報員的父親經常因為工作需要必須出國，母親也沒完全知道楊陳德在外的一切，只對他的一些小打小鬧顯得束手無策，只祈

禱孩子不要出大事就好。

　　也許是資質還不差，也沒勤學，也沒苦讀，楊陳德在考前衝刺了一陣，總算通過了升學率不及三成的大學窄門，考上了淡江大學法文系；儘管不如父母的期待，但也算交出一份成績還不差的答卷了，尤其上了大學，算是半個大人了，能有更大的自主空間，讓他暫時掙脫家裡的管教與束縛，楊陳德對大學生活滿是期待。

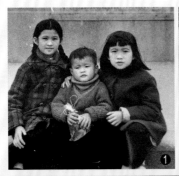
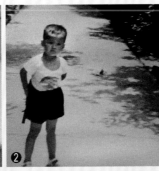

❶ 楊陳德和大姊、二姊
❷ 楊陳德三歲時
❸ 楊陳德和父親、大姊、二姊
❹ 楊陳德和媽媽、大姊

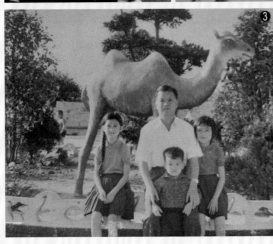
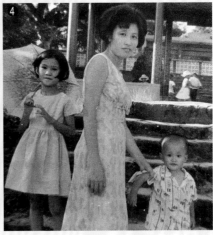

1.2 音樂天分在孩童時期就已顯現

　　說起如何與音樂結緣，楊陳德表示，其實高中時期他雖然沒有專心在課業上，但他那時已經知道自己喜歡音樂，只是在那個升學至上的年代，喜歡音樂這種事只能想想，他沒認真放在心上。

　　而認真說起來，楊陳德的音樂天分在孩童時期就已初顯，但因為那時年紀太小了，這個「奇蹟」並不在他的記憶裡，是日後經由家人的轉述得知。

　　大他幾歲的姊姊小時候學鋼琴，一段經典曲目反覆地練習總是沒能彈好，一旁玩耍的楊陳德，才小學二年級，沒學過一天鋼琴，看著挫折連連的姊姊，催著她讓座，沒想到初試啼聲，竟也能彈得有模有樣！可惜，楊陳德的音樂天分並沒有得到父親的賞識，如同音樂神童莫札特（1756～1791，奧地利音樂家，有「音樂神童」、「維也納古典樂派最偉大音樂家」等稱號）幼時的音樂天分也差一點被他的父親埋沒。

　　莫札特四歲學鋼琴，不久就開始作曲，作曲比寫字還早。五歲那年，某天下午，父親帶了一個小提琴家和一個吹小號的朋友回來，預備練習六支三重奏，莫札特拿來他兒童用的小提琴也要求加入一起演奏，父親訓斥他：「學都沒學過，不要來胡鬧！」莫札特哭了，吹小號的朋友過意不去替孩子求情，說就讓他在自己身邊拉吧，並表明他的音響不大，應該聽不見的，父親還不悅地說道：「要是聽見你的琴聲就把你趕出去！」大家坐定後，孩子也坐了下來，演奏開始了；不多久，吹小號的樂師慢慢停止了吹奏，聽著優美的小提琴樂

聲，流下驚訝和讚嘆的眼淚，小莫札特不可思議地把六支三重奏從頭至尾完整的拉完了。

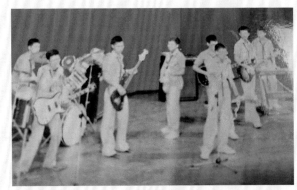
▲高中時吉他社組band，楊陳德擔任吉他手及雙主唱之一

楊陳德更早的音樂養分還可以回溯到他還是胎兒時期。擔任小學老師的母親在懷他時肩負著帶領學校管弦樂隊的任務，雖然隔著媽媽的肚皮，楊陳德卻天天與音樂相伴，或許在無形中承接了這些浪漫音符的胎教，也可以推論，他的音樂細胞應該源自母親。

這些抽絲剝繭，讓他找回與音樂天賦的初相遇。

由於自幼便展現對音樂的興趣及天分，就讀小學時楊陳德屢次獲選為校內合唱團及樂隊團員，並經常擔綱獨唱或獨奏的任務。

進入高中後，楊陳德的音樂天分有了更大的展現空間。興起於1983年的「大學城」，掀起國內民歌創作及傳唱的風潮，看著電視上民歌手抱著吉他彈唱很是帥氣，他也興起加入了剛創立的中正高中吉他社，成為第一屆重要的創社成員，並開始嘗試作曲，也是從這時候開始，楊陳德抱著吉他的時間開始比抱著書本的時間多了。這段期間，楊陳德創作了大量的歌曲，這些作品儘管如今聽來顯得生澀，但那時在吉他社學弟學妹間卻引來很大的回響，這讓他對音樂的未來信心大增，也從中得到非常大的成就感。

1.3 交響詩〈十面埋伏〉及電影〈阿瑪迪斯〉的啟發

　　說起楊陳德與交響樂的初相遇，要回溯到他高中時期。知道楊陳德喜歡聽音樂的大姊，有一回交給他一卷錄音帶，是作曲家屈文中（1942～1992，中國作曲家，1976年創作交響詩〈十面埋伏〉在香港引起回響，並獲得香港金唱片獎）譜寫由交響樂加琵琶合奏的〈十面埋伏交響詩〉，由於對楚漢相爭歷史故事的熟稔，楊陳德聽著樂曲，每每能進入音樂家設想的情境，甚至在聽到項羽自刎烏江的那個段落，他感動到流淚了，也領悟到音樂原來可以這樣做。這次觸發無疑幫助他在作曲的視野上又上升到了另一個更高的層次。

　　由於〈十面埋伏交響詩〉的觸動，再加上對自己音樂天分的幾分自豪，就在高三，楊陳德十八歲那年，他立志要當個作曲家，而且他清楚地知道，他要當個交響樂作曲家，而這與他以往樂曲創作的方向是大不相同的。

　　立下志向後，楊陳德滿懷激情，想要向全世界宣告，無奈短暫的激情過後，這個夢想卻被父母狠狠地當頭澆下一盆冰水，尤其是父親。他們對楊陳德想要「當個交響樂作曲家」的理想在當時並沒有任何理解，但卻都明確地告訴他，「學音樂是沒有出息、沒有出路的，特別是對男孩子來說」。

　　不顧父母的勸阻，楊陳德執意要走自己喜歡的路，且即知即行，毅然從考選理工生醫科的自然組轉讀考選文法商藝術科系的社

會組。不同於現代的高三考生，不管選讀自然組或社會組，未來仍有跨科考選的機會及可能，在那年代，選了報考大學的組別，幾乎就確定了未來一生要走的職業道路。

由於倉促的考讀組別轉換，使楊陳德沒有太多時間準備音樂系的術科考試，自然是無法如願進入心目中理想的音樂科系就讀，但憑著資質及短時間的考前衝刺，已荒廢課業許久的楊陳德還是順利擠進了大學窄門，錄取了淡江大學法文系。儘管不能如願，但這個結果至少讓他在與父母對於升學科系的抗爭中稍稍得到了一點喘息空間。

而儘管上天這樣安排，楊陳德不服輸的個性讓他不願輕易向命運低頭，既認定了自己的選擇，就不再有回頭路，表面上他讀了四年法文系，實際上他把法文系當成音樂系來讀，如果課堂上老師講的是哲學、文學的內容，他就專注地聽一會兒，如果又進入繁瑣的細節講述，他就又埋頭做他的音樂作業。

就讀大學期間，楊陳德除了繼續學習各種樂器，也加入學校管弦樂團擔任小提琴手，也是在這個時期，他向美國哥倫比亞大學作曲博士、甫回國在台北藝術大學任教的作曲家潘世姬教授學習作曲，這可說是他正式學習作曲理論的開始，而他在課堂上的「音樂作業」，正是潘教授給他指派的。潘教授不只是楊陳德的作曲啟蒙師，日後也是經由她的推薦，幫助楊陳德負笈美國加州大學繼續深造，對他音樂之路的影響可說既深且遠。

大學時期，楊陳德除了不斷吸收音樂養分，1985年獲得奧斯卡八項大獎、描述音樂神童沃爾夫岡‧阿瑪迪斯‧莫扎特傳奇一生的電影〈阿瑪迪斯〉也吸引了他的注意，片中大量的配樂、真實的場景，尤其是優美的樂音及莫扎特對音樂的執著，對當年就讀大一的楊陳德來說實在是太震撼了，更堅定了他成為作曲家的決心。

1.4 堅定地要將音樂路一走到底

　　回想與父親對於音樂這條路的抗爭，楊陳德如今說起來雲淡風輕，但實際的過程卻是腥風血雨。大二時，剛硬的父親堅決不同意他走音樂這條路，執拗的楊陳德為了理想也不肯退讓，為此兩人經常有所爭執，幾經揣想，楊陳德決定要勇敢逐夢，於是他毅然揹起心愛的吉他，走出家門，向著他熱愛的音樂夢出發。

　　離家後得找個地方住，短暫幾天借住在同學家還是可以的，但往後必須自己找個棲身之處。由於兼差收入及母親資助的金援有限，楊陳德只能在學校附近找到一處頂樓加蓋、冬冷夏熱的蝸居，這個地方儘管居住條件並不太好，景觀視野卻極好，推開房間的窗子，映入眼簾的是金燦燦、四時免費欣賞的淡水河河景，年輕氣盛的楊陳德就著這美景，心滿意足地安住在這個小窩裡構築著他的音樂夢。

　　大學四年，靠著努力兼差的收入，楊陳德存了一小桶金，也因為有了這筆錢，支撐他日後能出國留學，繼續圓他的音樂夢。

說到能攢下頭期出國留學的費用，楊陳德很是得意，「上世紀九〇年代，那時工讀生在麥當勞打工一小時工資約是五十五元，我那時在民歌西餐廳駐唱，還到各處大學、高中社團教學生，一個月可以賺兩萬元！」

說起這段往事，楊陳德得意地說道，「大一時，剛從成功嶺的大專暑訓結束，我揹著一把吉他，來到中山北路的一家民歌西餐廳應徵，老闆讓我上台試唱一下，當時我唱的就是這首以

▲大學時期楊陳德擔任學校樂團指揮

畫家梵谷為故事的〈Vincent〉，當場我就錄取這份工作，後來陸續去應徵其他幾家民歌西餐廳，也都是用這首歌試唱，錄取率百分之百……讓我大學時代有這樣獨特的打工經驗和不錯的收入。」

有了這些課外收入的援助，楊陳德能更廣泛地學習鋼琴、小提琴等樂器，並在退伍後經過恩師潘世姬教授的推薦，順利申請進入美國加州州立大學（SJSU, California）及加州錄音學院（California Recording Institute）學習作曲、編曲及電腦音樂，這些專業的學習無疑讓他離圓夢的距離又更近了一步。

在美留學期間，楊陳德不僅開拓了音樂領域的視野，在作曲創新技術上也頗有斬獲，除了在創作方面有更開闊的格局，也開始將音樂電腦化的相關技術及觀念運用在他的作品之中。

⑮ 學成歸國開啟作曲家之路

　　1995年中斷學業回國之後，楊陳德即刻面臨就業的問題，由於不放棄對音樂的夢想，然囿於當時國內音樂環境並不成熟、工作機會有限，他苦思後決定自己創業，也因為資金限制，他只能選擇成本較低的音樂工作室，接一些編曲的case，工作內容即使是他不偏愛的流行音樂也無妨，因為眼下只有先養活自己，音樂之路才有可能繼續走下去。

　　除了接一些流行樂編曲的工作，楊陳德也開班授課，教授樂理、作曲和小提琴，由於教學認真，口碑不錯，收入漸漸穩定，讓他暫時可以不需要為工作室的開銷及生活所需煩惱，於是他決定在這時把流行音樂編曲的接案捨棄，讓自己能更專心在有興趣的樂曲創作工作上。

落腳蘆洲的機緣

　　楊陳德生、長在台北市，大學四年在淡水，回國之後之所以選擇在新北市蘆洲區落腳，甚至是後來成立交響樂團、為他的樂團蓋一個永遠的家，都是在蘆洲，這些地緣因素其實緣於他的二姊。

　　二姊從小學鋼琴，雖然一開始並非興趣，但長時間的學習及投入後，她與鋼琴及音樂的關係漸漸密不可分，甚且把它當成事業，日後在五股、蘆洲地區成立了兩家音樂教室。楊陳德回國後，為了能有多一點收入，排了一些時間在二姊的音樂教室開班授課；更在

日後，姊姊因故欲結束蘆洲音樂教室的經營，楊陳德與妻子籌了一筆錢，將姊姊有意頂讓的音樂教室盤了下來，從此自立門戶，也讓他的音樂夢想開始在蘆洲生根、成長。

1.6 從古典交響曲翻轉出音樂創意

從大學時期至1995年楊陳德返國後，陸續擔任了包括淡江大學、文化大學、國立台北護理學院等多所大專院校及中正高中、三民高中、文德女中等多所公私立高中弦樂或吉他社團老師，並於1987～1990年間擔任淡江大學管弦樂團駐團編曲及指揮。

在作曲方面，楊陳德學習音樂的過程造就了他個人獨特的創作風格，在他的作品中常能適當的融合古典、民謠、流行及新世紀等不同元素，創造出屬於自己的音樂；多年來楊陳德陸續發表各類管弦樂、室內樂創作或改編作品近二百首，並發行過三張個人創作專輯，分別是：

2000年，〈深情〉，韋瓦第發行；

2010年，〈淡水河1986〉，喜瑪拉雅唱片發行；

2015年，第一號交響曲〈夢幻之間〉，台灣足跡音樂發行。

楊陳德從個人編曲工作室，到開設音樂教室，最大的差別在於後者為他日後的「夢響」開始累積許多「種籽」，當年許多仍是小學生、中學生的團員，幾十年跟著楊陳德學樂器、玩音樂，培養出親似家人的關係，也是這股濃烈的情誼支撐，使得「夢響」能一再推升國人對業餘交響樂團成就高度的視野，不僅在2008年率團參加德國Garmisch音樂季、2013年登上國家音樂廳、2018年應邀前往日本名古屋、2020年在高雄衛武營國家藝文中心，這些演出不僅都吸引了近滿場的觀眾，也博得專家的好評及當地媒體的爭相報導。

除了好評不斷的演出，「夢響」更是以令人驚嘆的方式在2021

年建成了樂團專屬的音樂廳，這在國內外交響樂團可以說是創舉。

如果只有楊陳德一個人，這些事都不可能實現，但是如果沒有楊陳德，這些事也根本就不可能發生。這部由國內一群業餘音樂愛好者歷經25載心力交織而成的壯闊詩篇，宛如21世紀初期日本知名電視劇〈交響情人夢〉從古典音樂翻轉出文化創意的另類寫照，值得也將會被人們記憶與傳誦。

▲2015年，楊陳德第一號交響曲〈夢幻之間〉，台灣足跡音樂發行。

交響情人夢

2006年由日本漫畫家二之宮知子同名漫畫改編播出的電視劇，故事主角千秋真一由於小時候曾遭遇空難與危及性命的溺水事件，一直不敢再搭飛機或乘船，也因此無法克服心理障礙出國去尋找他的恩師名指揮家求藝，而必須留在國內就讀音樂大學，原本懷才不遇而自怨自艾的他，在與個人生活作風極其懶惰的鋼琴天才學妹野田惠相遇後，人生出現了極大的變化。

▲交響情人夢
(日本電視劇)

劇中配樂均為精挑細選與情節呼應的古典名曲，如片頭曲為貝多芬〈第七號交響曲〉第一樂章，片尾曲為喬治·蓋希文〈藍色狂想曲〉，其他如拉威爾〈波麗露〉等，是一部結合知性與感性的電視喜劇。

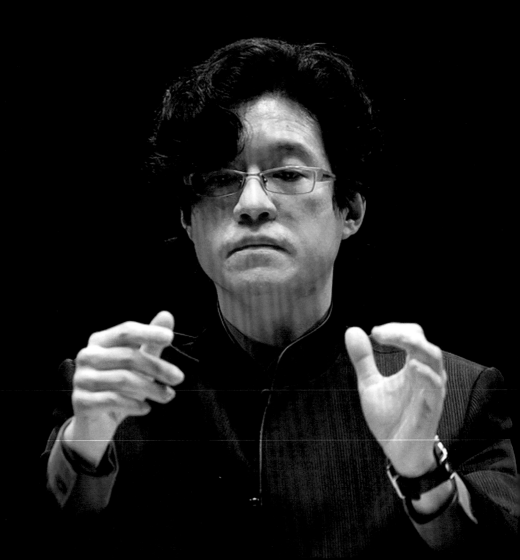

CH 2

願與摯愛
來世再續前緣

2.1 第一個相信他音樂夢想的人

　　說起摯愛，他的妻子宋世芬，楊陳德的眼睛閃現光華；而這個女子，不只給他最多的愛，也是給他帶來今生最深沉悲痛的人，他們如何從相識、相知、相守到訣別的故事，且聽他娓娓從頭道來。

　　大學期間楊陳德儘管有音樂相伴，但在與同學相處上卻顯得異常孤獨，周圍的人都覺得他被夢想綑綁，好高騖遠、不切實際，甚至私底下嘲諷他、貶抑他，這樣的孤獨感一直緊跟著他，直到他大三，突然有一絲溫暖向他靠近，送暖的是同校教育資料科學學系的一個大一學妹，這是第一個相信他音樂夢想的人，她是宋世芬。

　　在淡江大學的茫茫人海中，這兩個不同系別的人是如何被連繫在一起的呢？那是因為宋世芬的一個同學在學校的管弦樂團擔任小提琴手，有一回同學邀請她去參加一場由楊陳德指揮演出的音樂會，表演的曲目中便有楊陳德的作品。

▲楊陳德的妻子宋世芬

　　看著學長在台上神氣地指揮著樂團的風采，宋世芬心裡默默埋下了情愫，一種朦朧曖昧的感覺在情竇初開的少女心中醞釀，她感覺自己喜歡上了這個學長。儘管這段情緣當時並沒有立刻開花結果，但彷彿是命運的牽繫，日後他們還是走

在了一起，宋世芬後來告訴楊陳德，「我第一眼就喜歡上你了」。

　　兩人最初的交集之所以成為「未完待續……」，楊陳德表示，因為宋世芬長得又高又漂亮，心裡暗忖自己應該不是她心目中的白馬王子，加上這時的他一門心思都在音樂上，對於小學妹若有似無的情意，楊陳德告訴自己不要想太多，這些不確定與猶豫，使得這初綻的情緣在楊陳德大學時期就這麼隨風飄逝了。

　　但是，命定的緣分終究不會走散，於是他們的愛情天使又再一次來敲門。大學畢業後，在那還高唱「反共復國」的年代，凡役男都需要入伍服二至三年的兵役，面對這逃不了的「義務」，楊陳德只得收起玩心，安安分分當兵去。

　　儘管少年輕狂不順服命運，但命運之神卻對他頗為眷顧。服役期間，楊陳德獲選進入陸軍第六軍團司令部軍樂隊擔任次中音薩克斯風手，地點就在學妹宋世芬的住家所在，桃園縣中壢市（現為桃園市中壢區）。

　　當兵的日子雖然有音樂相伴，對玩心還在的楊陳德來說還是稍嫌苦悶，與父親鬧彆扭的心結猶未解，放假時不想回家，便想起了小學妹。楊陳德說，在軍樂隊服役有個特殊福利，就是每周三有個三小時短時間的「散步假」，之所以叫「散步假」，是因為時間短得不足以讓他往返台北的家，那該怎麼打發這難得的放風時間？有時便與幾個同袍包一輛計程車到熱鬧的中壢市區逛逛，但這種打發時間的方式楊陳德不是很喜歡，忽然就想起那個長相甜美印象極好的學妹宋世芬不就住在中壢，好像可以約她出來聊聊！

　　楊陳德把邀約的話語在心裡演練了一番後，拿起話筒，撥了通訊簿裡熟悉又夾著陌生的號碼，幾聲「嘟嘟」響後，電話接通了，

▲宋世芬

話筒那頭的女孩沒讓他失望，沒有猶豫，答應了他的邀約。

回憶這段往事，楊陳德笑著說，第一次打電話到宋世芬家裡，其實是宋媽媽接的電話，可能是騷擾世芬的電話太多了，宋媽媽莫名其妙把他罵了一頓，楊陳德不明所以，當下只好打消念頭，但好在他沒有因此放棄，再一次，電話那頭與他對話的人就是他未來的妻子宋世芬。

接到曾心儀的學長的來電，宋世芬喜出望外，也為盡一份地主之誼，於是一口答應了學長的邀約，兩人約在中壢火車站前一家速食店見面，這是他倆第一次的單獨約會，過程愉快，算是順利奏響了日後正式交往的序曲。在接下來的日子裡，這樣你約我往的劇情便一再上演，楊陳德與宋世芬的戀曲就這麼一章接著一章地譜寫，直到彼此都認定願意與對方牽手一世。

學業優秀、對生涯總有規劃的宋世芬，在大學畢業後順利考取華航空服員的工作，同在這段時間，楊陳德服役期滿，也順利申請到美國加州州立大學的入學許可，為了兩人未來更美好的共同人生，接下來的幾年，他們必須各自在跑道上努力前行，但儘管時空相隔，兩顆心卻愈走愈靠近。

2.2 傾全力支持楊陳德的音樂事業

互許終身前，楊陳德曾經跟宋世芬提起，他鍾情的音樂事業未來可能無法提供她很優渥的生活，他要宋世芬考慮清楚。但楊陳德的這些顧慮根本不在宋世芬的考量內，她願意與他攜手，並不在於有沒有寬裕的物質生活，況且，滿足基本的物質條件她自己就能應付得很好了，宋世芬毫不遲疑地認定楊陳德就是她生命中的「Mr. Right」。

▲楊陳德與妻子宋世芬

與宋世芬穩定交往後，兩人很自然地想要牽手相伴一生，而見過雙方家長是男女從戀人步向紅毯前必要的過場。楊陳德想起第一次要見「未來的丈母娘」，心中不免忐忑，他可不希望與宋世芬的未來因為這個環節出任何差錯而搞砸，於是他把憂慮告訴宋世芬，她也貼心地為他想了一個妙招。

宋媽媽第一次與女兒的「男友」見面，很滿意這個高大又體面的男孩子，女兒身高一七〇，長得溫婉可人又有愛心，覺得這男孩子與他女兒極相配，見過人後宋媽媽叮嚀他們要好好相處，並期望兩人能早日修成正果。

可是天意好像不怎麼從宋媽媽的心願？女兒與男朋友的相處不太順利，常有摩擦，最終還鬧到不歡而散，宋媽媽很是惋惜，這麼好的一對怎不好好相處，難道世俗觀點認為外表好看的男人較花心是真的，想著要提醒女兒，下回找男朋友要找個樸實一點的，要重內在，外表順眼就可以了，宋世芬順從地把媽媽的話好好記住了。

　　沒多久，宋世芬又交往了另一位男友，趕緊帶回家給媽媽「面試」，這回她聽了媽媽的話，找了一個身高跟她一般高、外表順眼又有內在的男生，有了上回花心男人不可靠的前例，這回這個「未來女婿」宋媽媽應該會滿意吧！果然，宋世芬的這個新男友通過了宋媽媽的考驗，認定了他是會對女兒好的人，這一來，楊陳德放心了，他與宋世芬能攜手一生的企盼應該能實現了！

◀1997年，楊陳德與
宋世芬的結婚照

原來當初，宋世芬未免去媽媽在楊陳德的外表條件上做文章，先給媽媽打了一劑預防針，機巧地找了一個身高超過一米九、外型出眾、家世優渥的學弟「飾演」男友，再演一齣被狠甩的苦肉戲，讓媽媽叮嚀她找男人不能光看外表，還是實在的人好，所以，當下一回「正牌」男友楊陳德出現，宋媽媽看到女兒的新男友很符合她的期盼，當然就點頭答應了！

鼓勵他盡管放手去做音樂

楊陳德在美國深造那一年，恰好宋世芬在華航工作服務的航線是飛舊金山，因此約莫是每個月，他倆都能在宋世芬工作的停駐地碰面，幫助他們的感情日益加溫。

婚後，憑著在華航擔任空服員的穩定收入，宋世芬更是全力支持楊陳德的音樂事業。2000年，楊陳德自費發行了一張作品集CD〈深情〉，首發一千張，靠著與經常往來的唱片行老闆的交情，CD還有機會擠進唱片行侷促的小角落，但發行初期銷售狀況並不是很理想，楊陳德為此正發著愁，沒想到突然間CD的聲量卻火了！

某日，楊陳德正開著車，手機突然接到失聯許久的大學同學的來電，從話筒中他聽到同學興奮地說著愛樂電台近期　正強力放送他CD的宣傳廣告，知名音樂人雷光夏更是在電台節目中重點介紹了這張CD，對此他一頭霧水，心想，「這是怎麼回事？」

幾番確認後，楊陳德這才知道是宋世芬花了六萬元幫他在電台買廣告，更透過關係找到楊陳德

的學妹、知名的音樂藝術家雷光夏，也是愛樂電台的節目主持人，請她在電台節目及所能及的媒體通路上幫忙宣傳，這才有了〈深情〉在當年如煙花綻放的一點光芒。

但短暫的光芒過後，楊陳德自己也反省，以他當時還算淺的音樂造詣，出這張CD其實有點好高騖遠，他跟宋世芬說，「以後不會這麼衝動了」，希望能稍微彌補自己處事不夠成熟的過失，沒想到宋世芬對這件事不僅沒有任何不悅，甚至在楊陳德說想放棄時在背後支持他，要他不能放棄，鼓勵他盡管放手去做，這讓楊陳德對音樂的雄心壯志，瞬間又鼓脹了起來。

◀宋世芬（右二）
與華航同事參加
楊陳德的音樂會

2.3 愛屋及烏，
把所有團員當成自己的小孩

　　楊陳德在婚前對宋世芬「不能提供她優渥生活」的提醒，果然在結婚後應驗了，音樂教室的開支使他們的生活經常入不敷出。由於宋世芬娘家經營早餐店，為了減省生活開支，從娘家早餐店帶回來的餃子、麵餅等便經常成為他們的一日三餐。這麼縮衣節食地過了幾年，音樂教室的招生及收入雖然有好轉的跡象，但之前的房貸加上有時小額的經費短缺就標個會應付，使得舊債新債不斷增加，財務缺口愈來愈大，最終，他們決定把位在蘆洲的婚房賣了，盤算著在音樂教室裡隔出一間房當成兩人的家，而這一連串抉擇的過程中，宋世芬對於物質享受沒有一點掙扎，只一心要在楊陳德的音樂路上給他全然的支持。

把對楊陳德的支持擴大為對所有團員的愛護

　　宋世芬對於楊陳德音樂事業的支持，不僅樂於出錢，更不吝「出力」。由於一般孩童初嘗試學習樂器多是選擇小提琴或鋼琴，所以夢響樂團裡不缺小提琴手，但為了聲部和諧，需要多加幾個大提琴手，楊陳德鼓勵宋世芬嘗試，她欣然同意且認真學習，只為了能幫樂團多盡一分力。

　　宋世芬更是愛屋及烏，把對楊陳德的支持擴大為對所有團員的

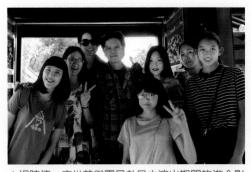
▲楊陳德、宋世芬與團員赴日本演出期間旅遊合影

愛護，不只是心靈上的關照，物質上的贈與她也從不吝惜。

因為工作之便，她常常在國外看到一些適合某位團員的小物件時就大方地帶回來送給團員，有些禮物或許禮輕情意重，有些禮物卻是所費不貲。現任夢響樂團小提琴首席，也是樂團行政總監的周敬斐就激動地回憶說道：「小芬姊有一次從英國幫我帶回來一件襯衫，硬領的，看起來質感非常好，而且一看就知道價格不便宜！」周敬斐那時候還是大學生，買不起太高價的表演行頭，尚且這類演出的正式服裝在國內也不容易購得，宋世芬的這份禮物對他來說真是太珍貴了。

也因為將所有團員都當成自己的小孩，宋世芬對團員們的付出可說毫無保留，曾經，楊陳德也向她提起過是不是要有一個他們自己的孩子，宋世芬明確地說道，她已經把所有的團員都當成了自己的孩子，這不是就夠了嗎？她甚且進一步表明，如果他們有了自己的小孩，團員們就無法得到他們全部的愛與照顧，也因此，楊陳德明白了宋世芬的心意。

而宋世芬長時間把團員當成自己的小孩照顧，她的所有付出，卻在她走後反饋在楊陳德的身上。她剛離開人世那段時間，楊陳德悲痛到無可抑制，想要跟她去的念頭不停在心中盤繞，這時，日日夜夜陪伴在他身邊，陪同他忙進忙出處理各項相關行政事務的都是以往他夫妻倆視為己出的樂團團員，如果沒有這些陪伴與支持，這一關，楊陳德很難挺得過來。

夢響 夢想 作曲家/指揮家楊陳德的交響人生
reamphony

2.4 承諾不變，但夢想實現時 只剩下他獨自一人

　　宋世芬過世後，樂團團員突然沒了「小芬姊」，楊老師又陷入極度悲傷，原本排定兩周後要在東吳大學松怡廳舉行的年度公演〈電影情深〉眼看著只能取消或延期，但一段時間以來，團員給楊陳德的陪伴讓他想起妻子對團員的愛，他不能讓她失望，這點信念讓他強打起精神，告訴團員，年度公演如期演出。

　　楊陳德很不願回想，一向開朗陽光的宋世芬在中年時突然遭遇生理變化的重大衝擊，健康情況驟然反轉，身體的不適讓她長時間沒辦法入睡，這情況嚴重影響了她熱愛的空服員工作。楊陳德帶她去看醫生，但症狀似乎沒有好轉，失眠的情況愈來愈嚴重，楊陳德建議她留職停薪，但宋世芬陷入掙扎，沒有了這份穩定的收入，樂團、家庭的財務將會面臨危機，宋世芬的責任感和對楊陳德毫無保留的支持、及對團員的愛，種種情緒讓她把自己逼向了絕境，再也沒有走出來。

　　從第一次約會，楊陳德與宋世芬經歷三十載相遇、相知、相愛、相惜、相守的幸福時光，直到2019年10月宋世芬撒手人寰，倆人的幸福人生至此畫下句點。

　　人生過程的酸甜苦辣，本來是兩個人一起分享，如今只剩下楊陳德一個人獨自品嘗。他回憶起宋世芬生病前，他一度以停損為理由，想要放棄樂團的經營，回歸單純音樂人的身分，這樣，兩人的收入足

夠讓他們過上很富足的生活，不需要再為樂團的開支影響到他們的家庭生活品質，但這個提議被宋世芬否絕了，且沒有商量的餘地，楊陳德形容宋世芬堅毅的個性時說道，「從來都是她說服我，而我從來都沒有說服她。」

　　宋世芬生前一心一意就盼著為團員們營造家的溫馨，甚至是蓋一個家，為此，她把自己燃燒殆盡。如今，佳人已遠去，想著摯愛，只能徒留遺憾，楊陳德盼著有一台像電影〈時光機器〉（2002年，美國科幻電影）中能回到過去的設備，讓他與過世的妻子再相遇。

　　「每個人心中都有一部時光機，回憶把我們帶向過去，夢想把我們帶向未來」，楊陳德想起與妻子的夢想就是為樂團蓋一座音樂廳，在妻子走後，他做到了，與宋世芬的承諾雖然不變，但夢想實現時卻只剩下他獨自一人，感傷的他寫下這樣一段文字：

　　「現在更大更堅強的家建立起來了，妳卻走了，讓我獨自守著這個家，守著人生與妳共同的夢想和最後的盼望；有一天我也終將老去，但我會信守與妳的承諾，守護這個家，直到我的最後一天……」

夢響 夢想 Dreamphony 作曲家/指揮家楊陳德的交響人生

2.5 想念你的一切

楊陳德不諱言，年輕時的他是一個自私的人，只想沉浸在自己的音樂世界裡，但在碰到宋世芬之後他變了，因為她的無私與樂於助人，讓他懂得分享、知道了什麼是大愛，他這一生，給他最多影響的人不是什麼音樂大師，不是什麼至聖先哲，而是他的妻子宋世芬。

且宋世芬的感染力不只及於楊陳德個人，還包括整個樂團，甚至是周遭的人。楊陳德說，夢響樂團會有如今溫馨快樂的氣氛、奮發進取的精神，絕不是他的功勞，這些都已超出他的能力，都是因為他的妻子宋世芬的付出，且在過程中他不斷地被她影響，跟著她學習，他才知道與人相處的真心與愛有多重要，樂團能持續到現在的最大貢獻者，宋世芬當之無愧。

在宋世芬被嚴重的憂鬱情緒包圍時，楊陳德除了擔心，也盡己所能試著為她排憂解難，他想著帶她到戶外走走，或許能幫她解解憂。於是開著車，載她來到台灣本島極北的富貴角，晚上，再沿著北海岸車遊，來到兩人的母校淡江大學，下車，兩人往校園熟悉的

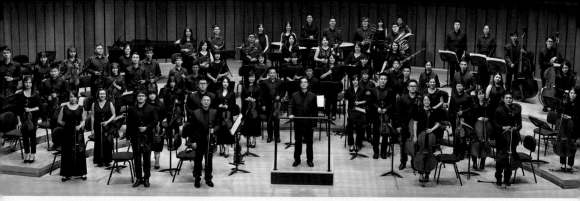

▲2020年9月5日，夢響管弦樂團登上國內第一流的衛武營國家藝文中心音樂廳表演。

角落走去，也許觸動了內心深處的情感，宋世芬對楊陳德說，「如果能重來，我希望大學初相識時就跟你在一起，這樣，我們就能有多幾年的時間在一起。」沒想到這成了宋世芬給楊陳德最後的回憶，幾天後，宋世芬徹底消失在楊陳德的世界。很長一段時間，這些兩人最後相處的地點，富貴角、北海岸、淡江校園，成了楊陳德的禁地，一觸及，便有萬般的恐懼與心痛。

2020年9月5日，夢響管弦樂團登上國內第一流的衛武營國家藝文中心音樂廳表演，開演前，楊陳德難得將他的感情以言語抒發，對著幾乎滿座的觀眾，他娓娓述說著與妻子宋世芬從相識、相知、相愛、相守到痛苦分離的故事，臉上雖帶著不自然的微笑，心裡卻是無盡的悲苦，述說過程中他忍不住幾度拭淚，他將這場音樂會獻給在天上的妻子，演出曲目中包括他為妻子所寫的曲子〈我想念你的一切〉。

除了演出前的口白，當〈我想念你的一切〉樂曲行進到前中段，在夢響管弦樂團的伴奏聲中，擔任指揮的楊陳德突然轉過身面對觀眾，左手持著麥克風，右手仍沒停止對樂曲行進的指揮，他難得開口獻唱：

作曲家/指揮家楊陳德的交響人生

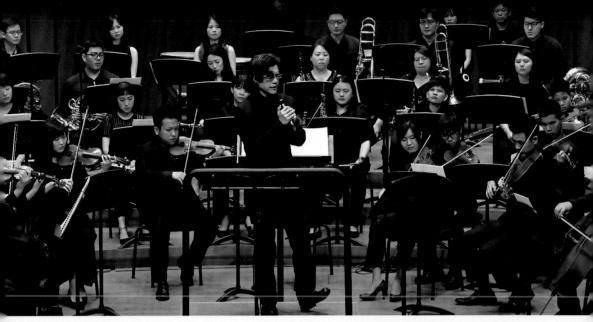

▲楊陳德現場演唱〈我想念你的一切〉

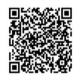

（我想念你的一切）

「你的眼睛像迷霧一樣，你的眼睛像雲影一樣，你的眼睛像湛藍的大海一樣，你的眼睛像夜空的繁星一樣，你的聲音在風中迴蕩，你的聲音在夢裡迷惘，你的聲音在青翠的山谷裡回響，你的聲音在無際的天空中翱翔，你的眼睛在黑暗中給我光芒，你的聲音在寂靜中給我盼望，你的眼睛，你的聲音，你的一切環繞著我，我想念你，我好想你，我想念你的一切……」

演唱的聲調從舒柔，到激昂，再到幾乎靜默，楊陳德似乎想要將思念透過他發自內心的歌聲傳達給宋世芬；曲罷，楊陳德先向觀眾深深一鞠躬，轉身背對觀眾，再向團員深深一鞠躬，然後，躬身，拭淚，久久不能自已，彷彿感覺宋世芬就在現場，深情地看著他演唱。演出結束時，在全場觀眾熱烈的掌聲中，我想，包括所有在場的夢響演出團員、工作人員，都深深祝願天上的宋世芬已經收到楊陳德對她無盡的思念。

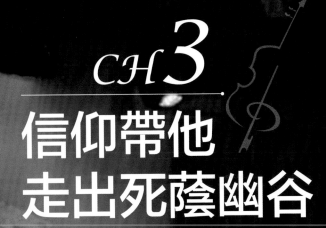

CH3
信仰帶他
走出死蔭幽谷

3.1「經過這麼多年，耶穌基督始終沒有放棄我……」

妻子離世後的悲痛，使楊陳德一蹶不振，他說，「不是撕心裂肺能夠形容」，每天早上醒來都覺得像經歷過一場噩夢，讓他幾乎沒有勇氣睜開眼睛，且這種痛苦每天都要經歷好幾回，每一回心都要被撕裂一次，他一度曾想，「死了就不再有痛苦」，就在他陷入痛苦的最深處時，拯救他的是耶穌基督強大的愛。

妻子安葬後，有一回他獨自上山去給安放妻子骨灰的懷恩聖殿送一份文件，也藉著這次機會再去看一看他今生的摯愛，儘管相隔著冰冷的骨灰盒，但那已是他能再與她接觸最近的距離。

由於一直走不出傷痛，下山回程時，楊陳德屆臨痛苦的最高點，他起念一了百了，也在這時，似乎有個聲音告訴他，「死了就沒有痛苦，就可以再見到世芬」，於是他讓車子幾乎失速滑行，就在萬念俱灰的那一刻，主耶穌被釘在十字架的形象浮現在他眼前，這畫面使他突然驚醒，在心靈上死過一回的他這時活過來了。

他想起兒時在教會看見牧者說：「奉主耶穌基督之名，黑暗力量退去！」他本能的大喊了三次，之後他清醒了過來，才發現自己差一點做了傻事，在那關鍵時刻是主耶穌救了他！

接著，他把車開到路邊，抱頭痛哭，一方面想念愛妻，一方面也震驚於沒想到在離開教會這麼多年後，主耶穌竟然在最關鍵的時刻救了他，也才知道，雖然只在小時候上過教會，成長過程中都沒

▲楊陳德（左）在台北基督之家受洗

事奉過主耶穌，但慈愛的上帝從來沒有離開過他，想著這份感動，在被邀請至教會做見證時他哽咽著說，「經過這麼多年，耶穌基督始終沒有放棄我……」，甚至後來當他知道教會裡有那麼多從來不曾謀面的弟兄姊妹，在他最悲痛的時候真心為他禱告，這種無私的奉獻讓他深受感動。

領受了神的慈暉，楊陳德決定要跟隨主的道路，於2020年8月受洗成為基督徒，他跟主耶穌禱告，願將餘生所有都作為奉獻。

3.2 帶著主的恩典重返榮耀

　　2020年9月，楊陳德帶領夢響管弦樂團在高雄衛武營國家藝術文化中心舉行公演，這是楊陳德在沉寂了一年之後的第一場演出，對於能否重返榮耀，這場演出具有關鍵性的意義，評量的標準之一是票房的銷售狀況。

　　因為新冠肺炎疫情的影響，這場演出售票初期開出的票房情況並不理想，遠在台北的楊陳德得知後異常擔憂，他每天跟主禱告，祈禱能有更多觀眾來欣賞他們的演出。也許是主聽到了他的禱告，在表演前夕，票房衝出了九成的好成績，這讓楊陳德對演出更有信心了。

　　但僅有好票房的加持還不夠，楊陳德在演出的前一天，他再向主禱告：「主啊，希望明天的演出讓所有觀眾都感動得站起來吧！」其實他心裡知道，一場音樂會要讓所有觀眾都站起來為演出者鼓掌是很不容易的，那是百場都很難得有一回的際遇，但他還是虔敬地跟主提出了這個「無理的」要求。

　　表演當天，他在演出後段獻上特別曲目，一曲獻給過世的妻子，另一曲是獻給上帝的〈奇異恩典〉，曲罷，全場近二千名觀眾兩度起立鼓掌。站在台上的楊陳德心裡湧出無法言語的感動，因為主不但應允了他的「無理」要求，甚至還加碼賜與他，他感激上帝，感謝主的恩典與奇蹟無所不在。

　　回顧這一年，在嚴峻疫情的影響下，許多國內外的音樂會、藝文活動都只得宣告延期或停辦，這場音樂會也歷經因為疫情從原本

▲楊陳德在台北基督之家主日分享（圖片來源：財團法人基督之家）

三月，到五月，再到九月的三次延宕改期，而這支來自北台灣、由
業餘團員組成的夢響管弦樂團，最後能勇闖位於南台灣的高雄衛武
營國家藝術文化中心，甚至以二千總席次售出九成的票房成果，及
全體觀眾兩度起立鼓掌的成就，在國內交響樂表演領域堪稱經典。

　　日後，楊陳德在分享這段過往時引用聖歌〈慈光導行〉的歌詞
來演繹他的心境：

　　「懇求慈光導引我脫離黑陰，導我前行！
　　黑夜漫漫，我又遠離家庭，導我前行！
　　我不求主指引遙遠路程，
　　我只懇求，一步一步導引。」

夢想實現的力量來自於信仰

　　因為經過失去妻子的痛苦，因為信仰的救贖而重生，楊陳德對世間的愛有了新的體悟，他過去認知的愛是家人的愛、夫妻的愛、朋友的愛，是小愛，今後，他更懂得要給予無私的愛，讓愛成為一種奉獻，把小愛化成大愛。

　　從死蔭幽谷走出來之後，楊陳德感謝上帝給他的愛，還有身邊弟兄姊妹的陪伴及無私奉獻，他有感而發，「無論在怎樣艱難、痛苦的情境之下，永遠不要放棄對主耶穌的盼望。只要相信，就會有奇蹟；只要相信，主的恩典就永遠會守護在身邊。」他還引用詩歌裡的一段話，鼓勵與他一樣有夢想的人：

　　　　「小小的夢想可以成就大事，

　　　　只要仰望上帝天父的力量，

　　　　也唯有仰望上帝天父的力量，

　　　　才可以幫助人們築夢踏實，夢想成真。」

作曲家/指揮家楊陳德的交響人生

3.3 把餘生奉獻給上帝

　　妻子過世後，楊陳德經歷的痛苦像是到地獄走了一遭，是信仰將他帶回人間，給他重生的力量。為感恩上帝的扶持，楊陳德起誓，願將餘生奉獻給上帝。

　　為了拯救像他一樣痛苦的靈魂，即使每分享一次自己的故事就像要再死一次，他仍願意一再做分享，他跟主耶穌禱告，「親愛的主啊，請告訴我餘生我還能做什麼？我願意奉獻我的全部，即使是我的生命及我剩下不多的財產，我只希望在我的餘生能夠熱烈的燃燒，即便那燃燒僅能在一瞬間，願那微小的光亮能指引許多和曾經的我一樣在黑暗中痛苦的靈魂。」

　　楊陳德在教會邀請下，於主日禮拜分享自己的生命故事，不但感動和激勵了許多教會的弟兄姊妹，更讓他感恩的是教會長老在最後的祝福時，一再讚美他願意將自己的痛苦燃燒轉化成指引別人走出死蔭幽谷的光芒，這份心證明楊陳德就是上帝的兒子。

　　既然向神許諾要將餘生做奉獻，楊陳德的音樂路是否有需要做修正？其實，這對他來說並沒有分別，他聽過一個小故事。曾經，有虔誠信仰的英國女王也考慮卸任王位轉而擔任神職人員，但神父告訴她：「身為女王，你有比當全職神職人員更重要的事，那就是當一個稱職的女王！」就因為這個小故事的啟發，楊陳德理解每個人在世上各有不同的任務，今後，他需要更專注於他的音樂，並且透過音樂往外擴散，帶領更多人見證音樂及信仰療癒人心的力量。

　　楊陳德說，「神賦與我『音樂家』的使命，包括創作音樂、帶

領交響樂團、提升社區藝文氣息……，這些都是希望我以音樂潛移默化，感動在靈裡受苦的人。」未來，楊陳德將以他音樂創作的天賦榮耀主。

重返榮耀後，楊陳德也開始著手第二號交響曲，他希望能譜寫出更為龐大與榮耀的樂章〈失去恆星的行星〉，探討神在宇宙萬物間，以愛創造萬有、托住萬有，一場震撼宇宙的創生史，並探討生命存在意義之間更深的連結；他引用《新約聖經》中希伯來書一章三節的經文來詮釋樂章中將呈現的意涵：「祂是神榮耀所發的光輝，是神本體的真像，常用祂權能的命令托住萬有。祂洗淨了人的罪，就坐在高天至大者的右邊。」

關於第二號交響曲的創作發想，楊陳德表示，宇宙間有許多流浪的行星，因為失去了恆星，一直飄蕩在寂靜的天空中尋找屬於它的軌道，而他就是那一顆流浪的行星，在尋找著一生的答案。楊陳德說：「這將會是我第一首獻給上帝的自創之作，也是我生命中最重要的自我救贖之作。」

因為有盼望，使楊陳德走過人生最艱難的那一段路，走過了悲痛，楊陳德期許自己不要失去對生命的盼望，更不要忘記對主的渴望。在他紛亂起伏的生命中，主的愛像一道光芒，指引他走向光明希望、榮耀的道路，他將一步一步跟隨主的慈光導引，直到完成主的託付！

夢響 夢想 作曲家/指揮家楊陳德的交響人生
Dreamphony

3.4 「在人不能，在神凡事都能」

在神的帶領下，楊陳德走過愛妻過世的死蔭幽谷，但他此時的心並沒有痊癒，還是傷得坑坑疤疤的，需要一位真心侍奉上帝的人的救贖，這個「超級任務」，落在了台北基督之家區長楊明達的身上。

在教區的見證會上，楊明達提起與楊陳德結識進而同心事奉主的因緣。他說，某日教會裡某個姊妹（M）提到他的音樂老師的妻子近日過世了，使他非常傷心，雖然他的音樂老師當時不是個基督徒，但她仍希望小組裡的弟兄姊妹能為這個傷心人禱告，希望神的恩典能夠安慰到他。因著這個提議，小組裡的所有成員都誠心為這位從未謀面的楊老師禱告，希望他能早日走出悲痛，重新振作起來。

另一日，小組裡另一位姊妹（T）突然著急忙慌地告訴大家，她要帶一位音樂家來參加聚會，而這位音樂家遭遇的困境與日前小組成員為他禱告的那位傷心音樂家幾乎完全一樣，於是大家揣想，這位音樂家會不會就是先前大家為他禱告的那位楊老師？

大家不禁好奇，為什麼會有這樣巧合的事呢？T姊妹表示，她的兒子就讀成功高中，孩子的一個學長的父親（D弟兄）是成功高中的家長會委員，而T姊妹正好也是成功高中的家長會委員，因而與D弟兄相識，也是在T姊妹的介紹下，D弟兄參加了一陣子基督之家的聚會；巧的是，D弟兄的太太任職於華航，與楊老師過世的妻子曾是同事，當D弟兄知道了楊老師家裡的事後，心急地想要藉由神的引導，幫助楊老師早日走出悲痛。

這是一段超乎複雜的過程，但事後大家回想，這是神的旨意，

▲楊明達（左）與在台北基督之家擔任長老的父親楊吉田合影。

是祂將大家聯繫在了一起。楊明達把故事接著說下去⋯⋯

　　一次周日的主日聚會後，因為還有太多感動需要分享，有夥伴提議下午轉場到楊陳德老師位於蘆洲的夢響咖啡廳接著分享，由於楊明達與妻子也開了一家咖啡廳，假日客人多，店裡要忙，加上他與楊老師還不熟，於是夫妻倆決定派一人參加，討論之後選了較善於交際言談的妻子當代表，自己回到店裡獨自忙了起來。

　　楊明達心裡想，這是一個過場性的聚會，妻子應該很快會回到店裡幫忙，沒想到盼了一下午、兜兜轉轉了一下午，臨打烊前才看見妻子返回。他看見妻子神采奕奕，高興地告訴他，大夥兒意猶未

盡，相約下周教區的分享會後到他們的咖啡廳繼續聊，妻子還交給楊明達一個任務：要他好好地認識楊陳德老師，並帶領他認識耶穌基督。

將一切榮耀歸給神

楊明達一頭霧水不明所以，還是把任務接了下來，並沒有多想。很快的，一周後教區夥伴相約到他店裡的日子到了，大家如約而至，楊明達善盡地主之誼，與楊陳德有了較近距離的接觸後，他心想：「要讓楊老師可以更快地認識神，需要一對一。」楊明達希望這個艱難的任務能夠有一個更有能力的人接手。

他低著頭喃喃地說著這個自以為「卸責」的提議，不知道能不能引起共鳴，說完後他怯怯地抬起頭望向大夥兒，沒想到這時大家都把眼神集中在他身上，「就是你了！」似乎是感受到了夥伴的共識，他驚了一下，但很快回過神來，想著，「我能接，但楊老師會答應嗎？」沒想到楊陳德答應了。

硬著頭皮接下了這個「超級任務」，楊明達心裡不由得盤算了一下，他與楊老師才認識幾個小時，由他來擔任這個「一對一」的工作合適嗎？難度會不會太高了？其次，楊老師是個大音樂家，而他只是個小工程師、一家小咖啡廳的小店主，倆人各自有不同的專業語言，能進行深層次的溝通嗎？再者，楊老師的年紀比他長一些，社會閱歷也比他豐富，「我的能力可以說服他相信神？可以安慰到他受傷的心靈嗎？」還有，楊老師才經歷失去愛妻的人生至痛，這些體驗他沒有過，如何能感同身受？楊明達在心裡打了好幾

個問號。

為了解答這些困惑，楊明達於是向神禱告，不是求神賜與他方法，而是希望神派一個更適合的人來帶領楊老師。他向區牧師提出了這個請求，也表達了楊老師急切需要帶領的情況，他誠心地提出需求，希望牧師能幫他解決難題，沒想到牧師回答他：「嗯，你就很好了，我為你禱告！」

牧師的加持好像給了楊明達一點信心，他忐忑地再次接下任務，也開始禱告，並開始閱讀《聖經》，但這時的他心裡還是沒有底，雖然努力，但似乎看不到神在幫他、在對他說話，他聽到神說的都是別的不相干的事，他感覺很奇怪，苦思著！

他前思後想，所幸因著擔任小組長的敏銳度，楊明達突然驚醒，「當神把事情擱在那裡，就是要訓練你說服的時候。」於是他想起要換一個角度跟神禱告，「我求神，如果祢要我做這件事，求祢給我聰明智慧，讓我在與楊老師一對一上課時，每說一句話都讓他深受感動！」楊明達日日這樣禱告，但始終都沒有接收到神的回應。

時間就這樣匆匆經過了兩個星期，事情未有任何進展，楊明達心想，不能這樣下去，不如就誠實地告訴楊老師，「你是大人物，我擔不起這個重任。」心裡千迴百轉，最終他鼓起勇氣發了一封約楊老師碰面的訊息，他想著應該把事情說清楚，不能這樣拖下去。按下發送鍵後，心裡充滿忐忑，沒想到楊老師在收到這封約他碰面的訊息後，快速地回覆說可以約時間做「一對一」，這個結果超乎楊明達的預期，他一心地感謝讚美主！

接下來，「一對一」很快便展開，過程中，他們一起讀《聖經》，一起分享神的話，一起禱告，每次碰面都超過表定的一個小

▲楊明達與妻子共同經營的咖啡廳（圖片來源：財團法人基督之家）

時。如此在神的帶領及楊明達的引導下，楊陳德很快在2020年8月受洗，成為神的兒子。

　　楊明達對此並不居功，他將一切榮耀歸給神。他事後也領悟，過程中的波折原來是神在考驗他。「在人不能，在神凡事都能」，之前的他因為信仰不夠堅定，以致無法產生足夠強大的力量，神告訴他，「你知道我為什麼靜默不語嗎？因為不管人準備得再好、說得再多，永遠也無法靠自己的力量去說服另一個人相信這個世界上有神，所以，你只要願意，只要順服，所有的安慰、所有的恩典就會降臨。」楊明達試著放下偏見，順服在神的面前，果然，神的感動就降臨在他身上，也應許在楊陳德的身上。

CH*4*

與你們一起
實現夢想

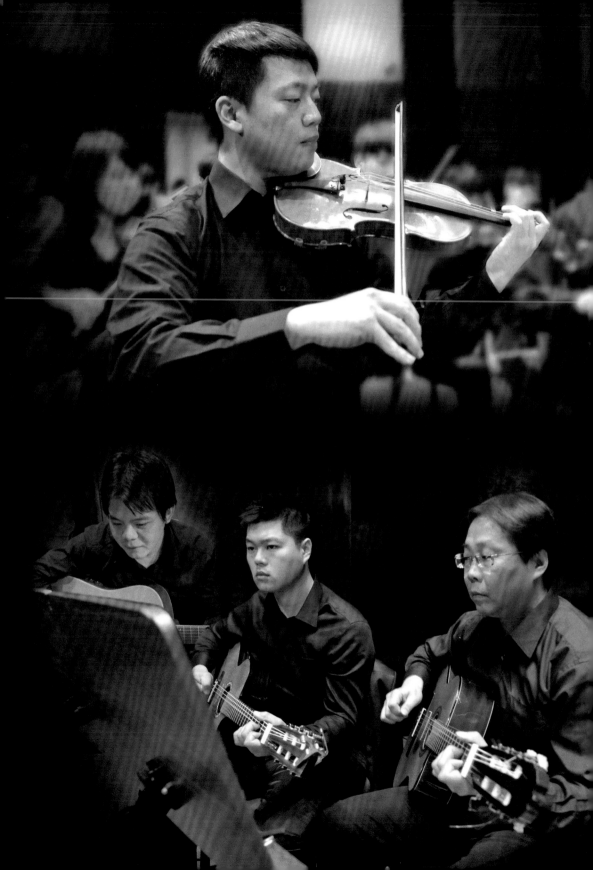

親如家人的夥伴

　　1997年，楊陳德回國後不久在蘆洲徐匯中學旁開了一家音樂教室，那一年周敬斐讀高三，躬逢第一屆大學推甄，確定錄取淡江大學資訊管理學系的周敬斐，高三下學期覺得「無事可做」，由於從小就喜歡聽古典音樂，課餘等公車時撇見楊陳德開設的「韋瓦第」音樂教室就在旁邊，他好奇地走了進去，跟楊陳德說他想學小提琴。

　　楊陳德第一眼看見周敬斐，起初以為他是要幫弟弟報名，但得到的答案是他自己要學，楊陳德遲疑了一下，心想：「我這裡收的都是小學生，你年紀太大了！」雙方幾度質疑再確認，楊陳德最終明白學小提琴是周敬斐的夢想後收了這個學生，而且一收25年，周敬斐更成為日後樂團的重要支柱。

　　上大學後周敬斐持續在「韋瓦第」的小提琴學程，因為喜歡，所以練得很勤，老師也教得很認真；雖然琴藝沒有精進得很快，但比起同期開始學琴的學員，周敬斐的學習成果算差強人意，還因為眼前這個老師很吸引他，讓他願意在這裡繼續待下去。

　　這年紀的周敬斐對現實世界還有一點懵懂，他心想，這個楊老師是不是太理想化了，想的總是跟現實有點脫節，「真的有人能為了夢想不考量利益？有這樣價值觀的人真的在這世上存在嗎？」周敬斐心中抱著疑惑，他想確認楊老師的所做是否如他所說，也加強

了他在樂團留下來的動力。

因為年齡比其他團員稍長，加上資訊文書處理的強項，樂團表演的一些行政聯絡事宜周敬斐一般都攬了下來，這讓他與樂團的關係日益深厚，也與楊老師有更多的思想與生活交流。過程中，兩人的人生目標竟也在無形中漸漸趨於一致，他們想要搞一個業餘交響樂團。

希望有一天樂團能登上國家音樂廳！

學了幾年小提琴，琴藝雖未臻純熟，但因為在團員都是小學生的樂團裡顯得「鶴立雞群」，周敬斐被刻意安排在樂團的第一排，占了「首席」。不知道是不是這個緣故，周敬斐開始有了夢想，加上2000年首度登上位於台北市的專業表演場地十方音樂劇場後，周敬斐對樂團及自己的表演愈來愈有信心，他半開玩笑地跟楊老師說，「我希望有一天樂團能登上國家音樂廳！」

以夢響樂團當時的表演水準，旁人若聽了此心願，肯定認為是癡人說夢，楊陳德心裡有數，但不想澆熄周敬斐對音樂的熱情，儘管當時心中覺得這個夢想很難實現，還是熱情地給予回應：「好，

一定可以的！」

　　接下來，為了實現「登上國家音樂廳表演」這個心願，苦練琴藝是必須的，也必須累積更多現場演出的經驗，於是樂團頻頻主動爭取為企業免費表演的機會，但有幾次對方認為樂團是為了爭取贊助經費才來，而予以拒絕，即使這樣，他們也不氣餒，仍然再接再厲爭取演出機會；或是樂團也經常做公益演出，甚至到全台各處巡演，都是為了有朝一日能登上一流表演舞台做準備；2008年，樂團成立10週年時因緣際會受邀赴德國演出，演出後廣受當地觀眾好評，這對企圖站上國家音樂廳表演的夢響樂團來說無疑是一大鼓舞。

　　另一方面，國家音樂廳繁複的申請、評鑑、審核流程也必須跟著展開，過程中當然是碰壁的機會居多，但夢響管弦樂團無畏其他樂團的訕笑與貶抑，只管朝著既定的方向前進，並且愈挫愈勇。

　　終於，在2013年，夢響樂團真的通過了國家音樂廳表演的申請許可，周敬斐欣喜若狂，太不可思議了，以他們一個業餘管弦樂團能有機會登上國內一流水準的表演殿堂，周敬斐實現了從小以來的夢想。他印象深刻地記得，那場演出結束後許多團員眼眶含淚，周敬斐在當下更是甜美的感受著「原來成功就是這種滋味」，他感謝楊陳德老師的認真與努力，也從他身上看到異於常人的執著與付出，周敬斐真的服了他了。

　　日後，儘管大學畢業，接續在淡江資管所與管理博士的學程，畢業、就業、自行創業，結婚、生子，不管哪個人生階段，「夢響」成了周敬斐人生中不可割捨的一部份，而且，從以前他單向自樂團「取」，有能力後，他對樂團的「給」也毫不保留。

　　一步一步築夢踏實，「夢響」從多數業餘成員漸漸成為職業團員

居多的樂團，「有一個自己的家」成為團員們的夢想，身為大家長的楊陳德自然義不容辭扛下這個重擔，雖然沉重，但與妻子約定的夢想不能輕易說放棄，為此，周敬斐感受到了楊老師的龐大壓力。

從師生、革命夥伴、無話不談的朋友，再成為事業夥伴

為了築成「夢響音樂廳」，楊陳德幾乎傾其所有，看著楊老師為籌措經費而憂愁，身為團體的一員，周敬斐也不吝慨然襄助，他和團員們商討後，決定由團員共同承擔音樂廳半數的建設費用，只盼大家的夢想有朝一日真的能實現。

憑著電腦資訊專業，周敬斐早從中學時期就有能力靠著寫程式賺取不薄的零用錢，畢業後在職場也靠著這項專業讓他如魚得水，生活無憂，但為了幫助「夢響」蓋自己的家，即使只是負擔一部份費用，仍是一筆不小的數目，為此周敬斐不惜把房產做抵押，儘管知道這筆錢投進去後盼回收可能遙遙無期，但他依然樂意，幸而老婆也能支持他的決定，免去了他在夢想與生活現實兩端來回抉擇的為難。

年齡相差近13歲的周敬斐與楊陳德，兩人關係從最早的「師生」，日漸發展成追逐夢想的「革命夥伴」，再到無話不談的朋友，經歷25年的醞釀，如今他們還是「夢響」的事業夥伴；2019年，楊陳德的妻子驟然離開人世，長期與他夫妻二人近距離相處，周敬斐知道「小芬姊」在楊老師心中的分量，他清楚感受到楊老師心中的痛，不能代替他，只能陪伴他。那段時間，團員們黑夜白天輪流陪伴楊陳德，周敬斐更是盡心盡力，伴他走過死蔭幽谷。

這些情誼，加上對音樂的共同信仰與熱愛，讓周敬斐與楊陳德培養出「比親人還親」的關係，周敬斐表示，「音樂改變了他的一生」，也因為楊老師，他對人對事才有了更為成熟的視野與高度，「堅持只有一個理由，而放棄需要找很多藉口」，這是周敬斐從楊陳德身上學到的，而這些收穫也在日後反饋在他自己的事業經營上，算是他學習音樂、加入樂團的「紅利」。

周敬斐與楊陳德現在的共同夢想與任務是夢響管弦樂團的持續發展與夢響音樂廳的經營，周敬斐多年在企業歷練的管理長才自然是音樂廳經營上的一大助力，而他必然也會盡其全力，協助帶領「夢響」起飛。

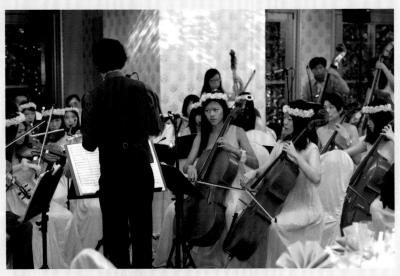

▲周敬斐婚禮上夢響管弦樂團現場演出

夢響・夢想 *reamphony* 作曲家/指揮家楊陳德的交響人生

 4.2 夢響管弦樂團銅管部門首席 **吳怡萱**

在樂團能感受如家的溫度

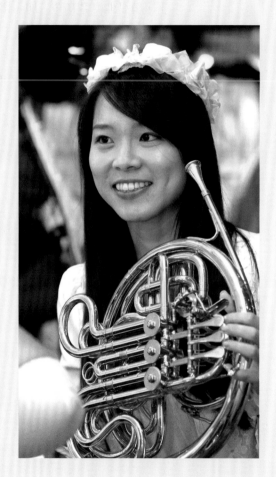

　　2008年，24歲、台北藝術大學研究所剛畢業的吳怡萱，工作結束後在朋友的央求下開車將她載到一處鄰近吳怡萱住家的音樂教室。當車子來到音樂教室的門口，朋友提議，「來都來了，進來看看嘛！」由於初來乍到，吳怡萱還提醒朋友要不要先知會一下，朋友回應，「楊老師人很好！」

　　一進入音樂教室，楊老師剛好沒課，吳怡萱和楊陳德聊了一會兒，楊老師果然人很親切，櫃檯的大姊也很nice。得知吳怡萱學音樂，楊陳德提議讓她在音樂教室開課教授鋼琴，吳怡萱想，反正剛畢業也沒事，便把資料留下，幾天後音樂教室來電話，讓她來上課，沒想到這個「順路」機緣，開啟了她與夢響樂團迄今近15年的情誼。

　　吳怡萱從小學音樂，但學法國號

並不是她自己的選擇。說起這段機緣，她說國中時讀音樂班，因為學校樂隊缺少管樂手，老師根據同學的特質、身材條件，分派同學不同的樂器部，吳怡萱從那時候開始學法國號，她自己形容是「誤打誤撞」，但也一路從高中、大學、研究所，她成了法國號的專業樂手，在學期間就參與許多演出，也在課餘開班教授鋼琴。

開啟了夢響樂團壯大的契機

與夢響初相遇時，樂團並沒有管樂部，而既然吳怡萱有管樂的長才，這剛好又是夢響樂團的不足，於是兩相交會擦出的火花，便開啟了夢響樂團壯大的契機，楊陳德適時邀請吳怡萱加入夢響管弦樂團。

但一個樂團的管樂部不能只有一把法國號，吳怡萱便號召了多位與夢響管弦樂團團「味」相投的管樂同學、同好加入，再加上從樂團的小樂手中挑選、培養，夢響的銅管部便這麼成了。

從「零」發展至今，夢響的管樂部已達正統古典音樂樂團的「滿編」──法國號四個、小號兩個、長號兩個、低音號一個，吳怡萱也理所當然地成了夢響樂團管樂部的首席與「總管」，而所謂「總管」，就是管樂部若有缺額，她要負責找人、溝通，小樂手若有什麼專業或私領域的困惑，她要負責解惑。雖然這些「業務」並非吳怡萱在樂團的份內工作，但是她甘之如飴，除了天生的個性使然，這些付出，也是她從宋世芬那裡得到的濡染。

因為那時的音樂教室相鄰著宋世芬的服裝工作室，吳怡萱與宋世芬兩個擁有相同熱情、正面、樂觀人格特質的雙子座女生，儘管有著十多歲的年齡差距，但無礙她們的交情，而這也正是夢響深深吸引著

夢響 夢想 作曲家/指揮家楊陳德的交響人生
Dreamphony

吳怡萱的原因之一。

說起宋世芬，吳怡萱滿滿的不捨，言語中盡是宋世芬的好。「樂團演出時的服裝通常是小芬姊幫大家打理，常常是團員如果沒有正式的演出服裝，小芬姊就到她的服裝工作室取來，一出手肯定是完美的搭配，而且演出完她就說『衣服送給你』；或是拍宣傳海報照片時，她都是親力親為為大家的服裝配色、選樣，可以說是樂團的造型顧問；另外，小芬姊在的時候，樂團就是一個溫馨的家的感覺，大家愉快地相處，楊老師跟小芬姊真的把大家當家人一樣對待。」

吳怡萱也舉例夢響與其他專業樂團的不同之處，她說，「很不一樣，夢響就像是一個大家庭，除了團練，團員間幾乎什麼話題都能聊，不像其他樂團，練完就是走人，演完就是拿錢，最多就是跟旁邊的團員說：『好久不見』！」

許多「怎麼可能」都一一實現了

從2008年加入夢響樂團以來，所有大型活動吳怡萱幾乎無役不與，只一次因為早已排定的出國行程而無法參與臨時加場的錄音。提

起這些過程，吳怡萱表示，由於長時間參與音樂工作，到國家音樂廳表演對她來說並不是太特別的事，但在這麼多經歷中，與夢響樂團一同登上國家音樂廳的經歷很令她難忘。

她說，與其他專業樂團上台表演，像是盡力去完成一份工作，但與夢響樂團登上國家音樂廳有特別的感動，這來自一群業餘樂手經歷艱難的練習、始終懷抱希望，並在努力付出後，大聲地說「我們做到了」！

她對夢響的忠誠度，一部分也來自對楊陳德實現「夢想」的認同與欽佩。不管是登上國家音樂廳、日本名古屋Shirakawa音樂廳、衛武營國家藝文中心表演，還是後來建成夢響音樂廳，吳怡萱初聞這些訊息，直覺反應都是「怎麼可能」，但事實是，在夢想高手楊陳德的帶領下，這些「怎麼可能」都一一實現了。及至現在，只要國內又有新的專業場館啟用，大家便許願去「開箱」，果然，2022年底，到台中國家歌劇院表演的願望又實現了。

因務實的個性使然，整個音樂廳興建過程中吳怡萱的不確定感時時浮現，當看到夢響音樂廳落成、啟用，吳怡萱真是太激動了，她心裡驚呼，「太不可思議了！」

以一個專業樂手，吳怡萱從價位、音響效果、交通等條件評估，她給音樂廳的評價是「CP值超高」，她說，音樂廳雖然不大，但音響效果非常好；而對於夢響的未來，吳怡萱延續她一貫的想法，她舉例去巴黎演出這件事，她說，「我覺得這有難度，但我相信我們一定做得到！」

4.3 夢響管弦樂團吉他手 李家榮

努力活成像
楊老師與小芬姊那樣！

在充滿暴力，父親欠債、借高利貸，曾加入宮廟少年團環境長大的李家榮，在就讀高中時加入學校的吉他社，認識了指導老師楊陳德，從此翻轉了他的人生。

因為生長環境的關係，李家榮從小感受的家庭生活就是緊張、衝突、灰暗，加入學校吉他社之前，「音樂」對他來說就是學校每周幾個小時的音樂課，再不就是電視、電台播放的流行音樂，他怎麼也沒想到，因為學吉他，能將他帶上國家級的表演舞台，甚至是出國表演，這一切對他來說，簡直太夢幻了！

不只學音樂，還跟著學生活氣質

因為是社團的指導老師，沒有考試壓力，楊陳德總是能跟半大不小的高中生打成一片，舉凡學業、朋友相處、追女朋友、吃喝玩樂……，楊陳德樣樣都能面授機宜，與學生相處像是「哥兒們」。

高中幾年，李家榮彈吉他彈出了興趣，上大學後還是選擇加入學校的吉他社，不同於高中時只要求基本的彈奏水準，進一步學習後李家榮才發現自己的樂理知識明顯不足，於是回音樂教室找楊老師學習更多的音樂知識。而李家榮不只跟楊陳德學音樂，還跟著他學「生活氣質」。

他回憶第一次到楊老師家，小芬姊熱情招待，看著楊老師與小芬姊整理有序氣氛溫馨的家，李家榮心裡滿是羨慕，「原來，家可以是這樣，日子可以過得這麼有質感」，他稱小芬姊為「生活藝術家」，從此，楊老師與小芬姊的生活模式成為他的標竿，他要努力活成像他們那樣。

當然，生活沒能那麼盡如人意。李家榮有了要好的女朋友，家裡卻在這時鬧得不可開交，讓他有家歸不得，徬徨茫然的他求助了楊老師，沒想到「管吃喝玩樂」的楊老師也義無反顧地管起了他的生活。

楊老師與小芬姊將服裝工作室一間較大的主臥室隔出，以李家榮與他女朋友兩人能負擔的少少租金租給他們。有了棲身的地方，接下來還得想辦法養活自己，必須找個工作。正發愁時小芬姊突然告知，她的服裝工作室剛好要找個幫手，李家榮的女朋友順理成章成了小芬姊的助理，他則在音樂教室開課教吉他，也兼任行政工

作，基本生活算是暫時有了安頓，大大解了他的燃眉之急。

期待有團練的日子

對楊老師與小芬姊的崇拜與感謝，還有對音樂的喜愛，讓李家榮對夢響樂團的黏著度愈來愈高，一待20多年，有團練的日子就是他最快樂的事。一般交響樂曲並不會有吉他聲部，但楊陳德為了「這幫兄弟」，特別在他的交響樂曲中加入吉他，不在意外界的質

▲夢響樂團吉他聲部團員（左到右）：李家榮、王柏聲、余源隆

疑與評論，就是要帶著他們一起登上國家級的音樂廳，甚至是出國表演，而這些「成就」，是李家榮以前想都不曾想過的事。

學習音樂不只給李家榮的生活帶來翻轉，也實際地回饋到他的工作中。他記得十多年前到遠傳公司面試時主考官問他有什麼興趣？他提到他參加一個業餘樂團，也把手機裡樂團表演的影片及資訊分享給主考官，主考官則分享該部門裡有一些同仁也有相同的興趣，建議大家以後可以多多交流，聽到這句話，李家榮心裡有了底，這份工作應該是成了！

李家榮順利加入了遠傳公司，有一年公司舉辦春酒，大主管要上台表演，需要綠葉幫襯，同仁想到了李家榮的音樂才藝，要他謀劃謀劃組個小樂團幫大主管敲邊鼓，李家榮做了，還做得很好，這讓他在主管及同仁眼中有了一番新評價，往後再有這樣的場合，他都是不二人選，而這些表現雖然不能同比轉換成升官調薪，但確實幫助他在工作上更有好人緣。

楊老師與小芬姊如同是再造李家榮新人生的大恩人，小芬姊走的時候，李家榮無比痛心，但仍要堅強地陪伴楊老師，因為他知道，老師心裡的苦比他多千倍萬倍，無法安慰，只能陪伴。

日後，李家榮還得知，當年小芬姊聘請自己的女友當助理、楊老師讓他在音樂教室上班，純粹是為了幫助他們，其實小芬姊自己打理工作室已經如魚得水，可以不需要助理幫忙，但這時，小芬姊已經走了，這點小小的後知震撼，他如今也只能留在心裡，希望再表演時，透過音樂，將感謝傳達給在天上的小芬姊。

夢響 夢想
Dreamphony 作曲家/指揮家楊陳德的交響人生

 夢響管弦樂團吉他聲部首席 余源隆

用「夢想」帶樂團，
楊老師跟別人很不一樣

余源隆是宋世芬中壢國中同班的好同學，國中畢業後各自升學就業展開人生，因為是合得來的朋友，偶爾回到中壢，大家還是會聚一聚。有一回，為了一場夢響樂團的演出，宋世芬發起組一個合唱團，基於「好玩」，余源隆加入成為團員，人數不多，就八個、十個吧，演出後合唱團仍試著維繫，但因缺乏動力，最後不了了之。為了延續同學情誼，大學時參加過古典吉他社的余源隆轉入「夢響」彈吉他，這裡人多、活動多，比合唱團好玩多了，余源隆愈玩愈開心。

因為較年長，也因為較資深，余源隆被樂團吉他聲部的其他團員尊稱為「部長」，由於與楊陳德年齡相仿，

較經事，他義不容辭成為「夢響」的吉他首席，除了團練時帶領團員，也就這個聲部在演奏時的困難與如何發揮和楊陳德交換意見，讓吉他聲部在夢響樂團成為不可或缺，更可能是國內外交響樂團的首創。

集思廣益造「夢響」

而說起「夢響」樂團的名稱由來，余源隆提起樂團早期名稱沿用楊陳德音樂教室的名字「韋瓦第」，某天大家閒聊，提議是不是要給樂團取一個正式名稱，聊著聊著「夢想」出現了，宋世芬再提議將「夢想」改為「夢響」，這個提議太好了，大家一致通過，不過「夢想」的英文名好說，那「夢響」英文名該怎麼取？大家頓時沒了答案。經過了一夜，楊陳德從夢境的靈感給大家交出了「Dream（夢想）+Symphony（交響曲）= Dreamphony（夢響）」的答卷，這簡直太完美了，有了這個新的命名，從此樂團宛如煥發了新生。

余源隆自述不知道是什麼原因讓他幾十年來沒有離開夢響樂團，他也學過鋼琴，身邊也有很多人在人生某個階段學習過某種樂器，但通常在幾年後很容易就放棄了，他說著說著，說到了「人」這個因素。他說，楊老師是一個很特別的人，他帶這個樂團有一個夢想，這跟別人很不一樣。

「規格外」的交響樂團吉他手

楊老師也總是找機會給團員表演的舞台，為了樂團裡的幾個

吉他手，特別安排了一場由西班牙作曲家霍亞金·羅德利果（1901～1999）以古典吉他與管弦樂團所創作的吉他名曲〈阿蘭惠斯協奏曲〉的演出，雖然那首曲子對業餘樂手來說是太難了，但這個安排也激起了團員的激情，三個吉他手認真的全心投入練習，因為由一個人獨力完成這個任務的難度實在是太高了，經過分工、協作，最終，他們做到了。

　　這些過程鍛鍊了夢響樂團三位吉他手余源隆、李家榮、王柏聲「規格外」的特殊地位，放眼國內外各大交響樂團，幾乎沒有能將吉他聲部完美融入交響曲的例子。曾經有其他交響樂團嘗試用夢響演出的樂譜模擬演出，但在經過不斷練習後，仍然沒有吉他手能彈奏出如夢響樂團演出時的效果，最終只能將所有吉他聲部以鋼琴直接取代。

　　對於與樂團及團員的感情，余源隆還說起2018年日本名古屋那場演出，行前遭遇颱風，波折連連，最後仍然如期演出了，由於共同經歷那些高潮迭起驚心動魄的過程，所有團員在順利演出後，心情真的可以用「沸騰」來形容，那感覺他至今難忘。

　　經過了數不清的波折、困難，但也從中收穫無比甘甜的美好回憶，已陪伴夢響樂團走過逾20年的余源隆，未來仍期待以他們「規格外」的特殊地位，在國際交響樂壇再創奇蹟。

4.5 夢響管弦樂團吉他手 王柏聲

待在夢響樂團，
就會有無限可能

高一時加入蘆洲三民高中吉他社，認識了指導老師楊陳德，還結識了一幫一起學音樂、一起同甘共苦、一起品嘗人生酸甜苦辣的好友，這些美好經歷，讓王柏聲再也離不開「夢響」，他的忠誠度特高，每年的公演只一次因為家裡有事「忍痛」錯過，幾乎是「全勤」的出席率，成為樂團裡的第一人；為了參與樂團的活動，王柏聲甚至放棄了赴大陸工作的機會，只因他不能割捨每個假日的樂團團練及與夥伴相處的歡樂時光。

跟著楊老師玩音樂，玩到登上國家音樂廳，對王柏聲來說也是一件很榮耀的事。他說2013年的那次演出，他至少找了50個親朋好友來捧場，因為他覺得那可能是他這一生唯一的一次機會，至於未來還會不會有其他不可思議的事情發生？他不知道，但他相信，只要待在夢響樂團，就會有無限可能。

「破關」的心情有種難以言喻的美妙

王柏聲表示，與樂團及楊老師的互動除了樂趣，令他不忍離去的最大原因還在於他加入樂團以來的學習成長與自我突破。他說，一般交響樂團沒有吉他聲部，夢響樂團的吉他是代替一般交響樂團的豎琴聲部，每次演出前，當楊老師把任務交給他們，他與其他兩位吉他聲部團員就要開始討論怎麼分配工作。

他記憶中最難的一個任務是演奏〈黃河〉鋼琴協奏曲，由於要將豎琴聲部完全改為吉他聲部有一定的難度，所幸吉他聲部三個老團員很清楚楊老師要給他們的任務極限。他們有時為了避開無法達成的難處，悄悄地將曲調做了微調，外行人可能聽不出來，但這幫助他們能將任務以近乎完美的方式達成了，這種「破關」的心情，有種難以言喻的美妙。

參加樂團還有一項「福利」也讓王柏聲念念不忘。他記得每次周末的團練結束後，只要小芬姊沒有出勤海外，一定會幫大家準備超豐盛的下午茶，「不是一般的咖啡、點心，食材、擺飾的豪華等級堪比五星級飯店」。

而他與楊老師的互動，最讓他難忘的是小芬姊離開的前幾天，因為行蹤不明，大家急得幫忙到處找，那一次，他看到他眼中一向樂觀開朗的楊老師掉淚了，那段時間，團員們日夜不停歇，排班輪值陪伴楊老師，王柏聲自然是盡其所能的希望給楊老師安慰，伴他走過那一段人生的最低潮。如今雨過天晴，楊老師走出了幽谷，夢響樂團的歡聲笑語又漸漸的回歸日常，想起每周末的團練，還有樂團接下來的挑戰及「破關」的感動，王柏聲的吉他練習又愈來愈起勁了。

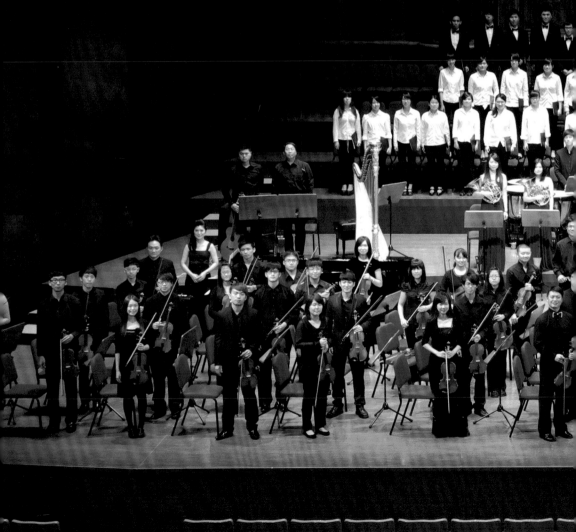

CH5
一再創造
奇蹟的夢響

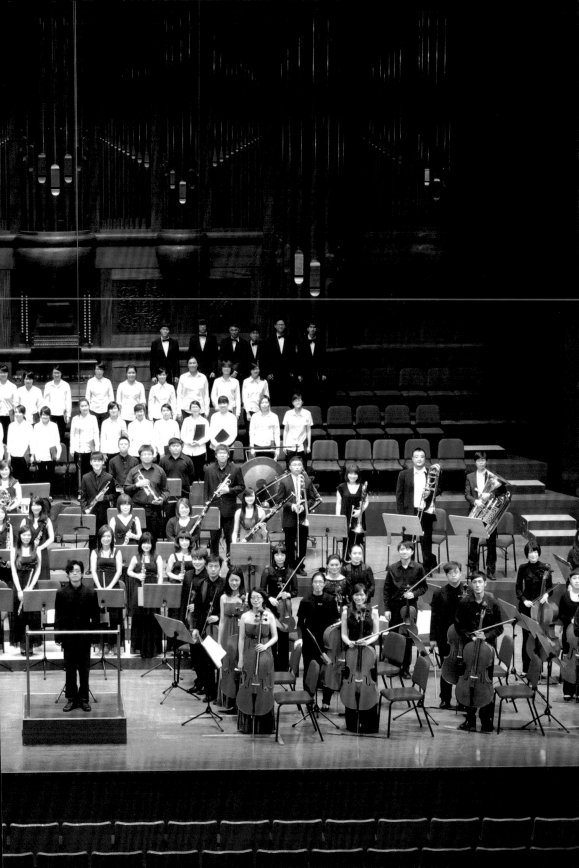

5.1 夢響的起點

　　楊陳德1995年自美歸國，為了生計成立音樂教室，繼之以音樂教室的學員為基礎，於1998年創立夢響管弦樂團。成立時僅有5名團員，日後因為音樂教室的學員日漸增多，樂團也慢慢擴張成小有規模，至今已發展成為有70人規模的大型管弦樂團；初期成員多來自各行各業，大家因為對音樂有共同的夢想而聚在一起。

　　隨著樂團的發展需求，夢響演奏廳2005年在新北市蘆洲區成立，場地不算大，但能提供團員團練的場地，成立以來舉辦超過百場以上的音樂會，儼然成為社區居民重要的藝文活動中心。

　　樂團成立早期，排練室小小的，經費不多，支撐團員們的是對音樂的熱情；發展至今，樂團有許多來自國內外音樂本科及碩士、博士的專業高手加入，多年的合作磨合，如今的夢響樂團除了擁有專業的表現外，更孕育了屬於自己的獨特聲音。

　　2007年起，樂團陸續與多位國內的年輕演奏家合作演出協奏曲，包括巴松管（低音管）演奏家簡恩義，單簧管演奏家林昭安，鋼琴家林秋伶、許哲偉，聲樂家朱雅生等，夢響演奏廳的成立無疑為國內新一代演奏家及音樂家創造了一個小而美的表演舞台。

　　2008年起，夢響樂團開始一系列公益巡演，足跡所到之處包括桃園、新竹、苗栗、台中、南投、雲林、彰化、嘉義、台南、宜蘭等地，如同當初的規畫，他們在10年內完成了環島的夢想。

　　另外，從2016年開始，音樂廳也不定期舉辦「夢響學生音樂會」、「夢想的起點音樂季」、社區音樂會等活動；疫情期間，由

於避免人潮聚集，許多藝文活動停擺，音樂家沒有了演出機會，觀眾更失去了看表演的樂趣與享受。有鑑於此，夢響樂團在2021年7月11日舉辦「美好情懷如往日」線上音樂會，讓不能出門欣賞音樂會的藝文愛好者在家就能聆聽美妙的音樂。

此外，夢響樂團多年來也擔任楊陳德老師新作品首演的重要任務，並於2010年發行楊陳德作品集〈淡水河1986〉CD專輯；2013年，夢響樂團更是歷經萬難，終於通過兩廳院的高規格審核，首度登上國家音樂廳，實現業餘樂團幾乎不可能達成的夢想。

團員像家人，楊陳德是大家長

　　早期，夢響樂團的成員來自各行各業、各年齡層，大家因為對音樂有共同的夢想而聚集在一起。在團練室裡，你可以看到剛從機場下班就趕著來團練的機長和空姐，剛忙完家務還來不及換裝的家庭主婦，前晚才熬夜加班帶著黑眼圈上陣的電腦工程師，另外還有上班族、國小老師、各級學校的學生……，雖然大家平日都忙於自己的學業或工作，但都非常珍惜每一次團練的機會，努力練習。即便演奏水準不能與職業樂團相比，但一年一年的成長與進步是大家有目共睹的，也因為亮眼的演出成績，漸漸的，有更多的專業樂手因感動於樂團的熱情而加入，使夢響的實力不斷提升，組織不斷擴大。

　　由於楊陳德與妻子宋世芬兩人沒有生育，憑著一份超越血緣的深厚羈絆，他們與樂團裡這些大孩子、小孩子成為密不可分的家人，也是樂團多年來即使經歷風雨飄搖仍然能存續的關鍵所在。

　　經歷25年的發展，夢響樂團如今已站穩它在國內大型音樂表演團體的地位，許多當年還是青少年、兒童的第一代學生，現在多已是40歲左右的青壯年，而當年還是小學生的團員，現在也都是「而立」的年紀了。然而，數十載過程中難免有些團員因工作地點的異動或婚姻、家庭的轉折而陸續離開，但也有許多一直留在樂團的夥伴，這些人如今多已成為樂團發光發熱的中間力量。

夢響·夢想
Dreamphony　作曲家/指揮家楊陳德的交響人生

5.2 走過瓶頸，創新高度

夢響樂團經歷25年的成長、茁壯，過程中難免遭遇波折。回想過往，楊陳德提到，這些年來，「夢響」就像一列滿載夢想的列車，帶著團員不斷努力向前追尋；開始時夢想很小，大家能夠組團玩音樂就很開心了，之後，夢想愈編織愈大，相對的，困難和挫折也接踵而來。

遭遇的困難包括經費短缺——申請補助大多失敗，人員不足——時時會有團員因學業或生涯規劃而離開，樂團還一度因為這些問題而面臨解散，可以說凡是業餘樂團會碰到的困難，夢響遭遇的只有更多、沒有更少；儘管如此，在楊陳德的帶領下，夢響的夥伴仍勇於造夢，不懼每年虧損，慣例舉辦大型公演、環島義演，甚至自費受邀前往德國演出及發行CD專輯等，實現了許多夢想，卻也抵押了楊陳德僅有的資產——房子。

在經營漸漸上軌道後，樂團公演、商演的邀約不斷增加，甚至是企業的經費贊助也愈來愈多，這些援助讓音樂教室一些短期的財務困難多數能安穩度過，但近幾年因為國內經濟景氣衰退的影響，不僅公演、商演的機會大量減少，就連企業贊助也一個一個縮手，

走過20多年的夢響樂團，面臨了成立以來最大的經營危機。

2013年，楊陳德率領夢響管弦樂團登上國家音樂廳，那次演出可說是樂團成立以來獲得的最高榮耀，多數人認為楊陳德及夢響樂團從此要平步青雲了，殊不知，楊陳德為了支撐這個樂團，幾乎傾其所有，夢響樂團行政總監周敬斐說起在那次表演的數年後，早已把他當成家人的楊陳德親口對他說：「敬斐，我那天發現我戶頭裡的存款才三萬多！」

由於不計利益的投入，樂團一度陷入財務窘迫的困境，楊陳德考慮暫停樂團運作，讓自己回歸單純的樂曲創作。楊陳德與宋世芬商量是不是把樂團當時租用的「家」先退租，團練場地可以到附近租用學校教室就好，這樣可以省下大筆經費，樂團能繼續維持，他們的負擔也能減輕一些，他自己則可以將工作室搬到早年購置的三芝小別墅，一個星期幾天過來帶帶樂團，依靠樂團過往的營運收入，兩人的退休生活不會有太大問題。

楊陳德以為這樣的設想很妥當，沒想到宋世芬並不這麼想，她不忍心接受楊陳德的這個提議，因為她早已把團員都當成了自己的孩子，思索了一陣，她告訴楊陳德：「你不在，大家就散了！樂團是你生的，你有責任照顧，而且不只這樣，你還要給團員一個家。」

在宋世芬心裡，樂團這個「家」是孩子們遮風避雨、療傷止痛的地方，不僅這個臨時的家不能散，他們更應該盡「家長」所能給孩子們一個永久的家。楊陳德頓悟，原來自己肩上扛了一份重任，他必須成為孩子及家的創造者及守護者。

因為不放棄，為夢響帶來了轉機。2013年底，樂團規劃的2014年度五場音樂會大致底定，和往年不同的是，這五場活動都是外界

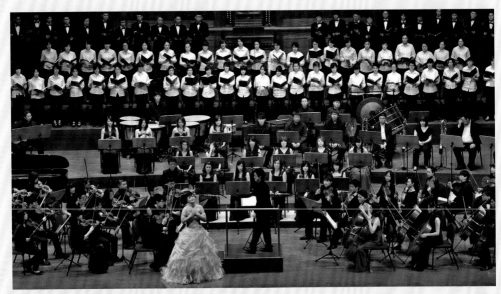

▲2013年夢響樂團在國家音樂廳演出〈夢幻之間〉。

委託製作或合作的音樂會，楊陳德估計，這一年將是樂團創團16年來首度不用賠錢的一年！

支撐夢響存續的動力很大一部份是來自團員，這股對音樂最初始的熱情，讓夢響的音樂有自己的風格，每場演出總能帶給觀眾滿滿的感動，而且這種感動是沒有國界的。楊陳德說，「記得2008在德國演出後，許多來參加音樂會的德國老人家在後台握住我們的手，說他們剛才如何因為聽著我們演奏的台灣民謠而感動落淚。」這份來自海外異地的感動，楊陳德牢牢地記在心底，之後的環島義演，夢響樂團的團員更是樂於轉化這股熱情，並將它帶到台灣的各個角落，用音樂去撫慰許多孤苦無依的心靈。

5.3 夢響的光榮篇章

2008年感動德國人的台灣交響樂團

　　由於妻子在華航工作的關係，某次楊陳德參與了一次與妻子公司的團體旅遊，來到德國阿爾卑斯山腳下一個觀光小鎮加爾米施-帕滕基興（Garmisch-Partenkirchen），這是德國作曲家、指揮家理查・史特勞斯（1864～1949，被認為是德奧音樂傳統的最後繼承者，也是晚期浪漫主義的代表作曲家，常與馬勒並稱）的出生地，遊程中有機會與當地文化局人員交流。當對方得知楊陳德有一支交響樂團，便急切地邀請他帶著樂團前往當地的音樂祭表演，楊陳德答應

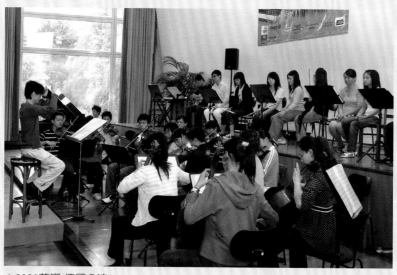

▲2008夢響-德國公演

夢響 夢想 作曲家/指揮家楊陳德的交響人生
Dreamphony

了，但那時他不知道這是一項艱難的挑戰。

幾千里之遙、幾十人的一個團體，再加上文化與語言隔閡，種種阻礙，幾度都令人想要放棄，但這畢竟是難得的機會，經過大家的協力合作，最終成行了。

2008年的這場演出讓所有團員終身難忘，台上的賣力演出，台下的觀眾感動不已，由於較少有機會聆聽來自東方交響樂團的表演，這次〈台灣民謠之夜〉的聽覺震撼讓當地人久久不能忘懷。儘管有著語言的隔閡，但表演謝幕後觀眾湧向後台向團員致敬的神情，讓所有人在一路上經歷的風風雨雨與不愉快在瞬間都一掃而空。忘情地演出，博得當地觀眾的一致讚賞，讓團員們無不帶著滿滿的感動踏上歸途。

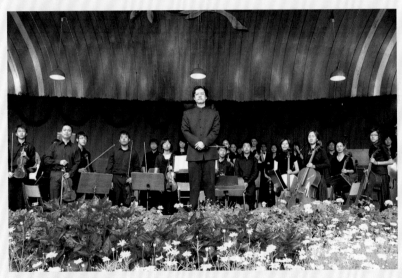

▲2008夢響-德國公演

2013年國家音樂廳〈夢幻之間〉

2013年2月，楊陳德帶領夢響管弦樂團和母校淡江大學合唱團，以150人的大型編制登上國家音樂廳的舞台，在這場音樂會中，楊陳德親自指揮演出自己的兩首作品〈望春風幻想曲〉、〈第一號交響曲‧夢幻之間（首演）〉，音樂會不但創下了銷售近九成的票房成績，其中首演的〈第一號交響曲‧夢幻之間〉更是歷經30年孕育的一首交響曲。

楊陳德累積30年管弦樂創作和編曲的能量，以《牡丹亭》中杜麗娘和夢中書生柳夢梅蕩氣迴腸的愛情故事為背景，完成人生的第一號交響曲。當演出結束時，現場近兩千名觀眾無不動容。

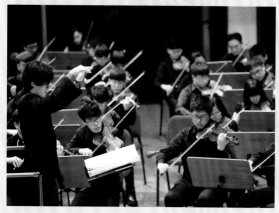

2018年日本名古屋Shirakawa音樂廳
〈來自福爾摩沙的呼喚〉

　　2018年9月，夢響管弦樂團應邀前往日本演出，由於海外演出的機會相當難得，團員們都很興奮，為了這場演出做足了準備。但這場音樂活動演出前日本當地卻遭遇了颱風的襲擾，礙於當地政府的規定，若颱風登陸，這場演出有可能被取消，所幸，經過大家虔心的禱告，颱風最終擦邊而過，並未登陸，使排定的演出能如期舉行。

　　這場為紀念「夢響」20週年而特別安排的名古屋公演，過程中有一段曲折的故事。20週年紀念音樂會原本是安排重返10週年紀念公演的場地──德國Garmisch，計畫在當地的理察・史特勞斯音樂廳和另一個城市的音樂廳進行兩場演出，後來因緊急事故臨時取消，不捨團員失望，楊陳德必須另作安排，他問行政總監周敬斐，「曾與夢響合作演出的日本鋼琴家Shoko（蒲生祥子，Shoko Gamo）現在住在哪裡？」周敬斐回答：「名古屋」。因為這個契機，20週年紀念音樂會決定改到名古屋舉行。

　　場地雖然確定了，不意接著還有一連串的困難和挑戰，因為除了Shoko，樂團在名古屋沒有認識任何人，因此得不到任何援助；但誠心感動天，奇蹟發生了。從開始沒人理會

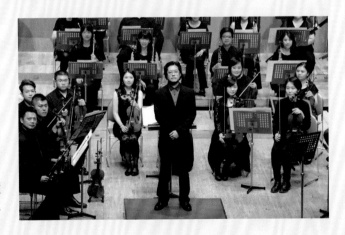

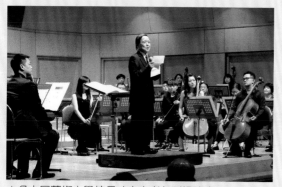
▲名古屋藝術大學校長（中立者）到場致意

他們，尋求贊助處處碰壁，漸漸地愈來愈多支援的單位出現，包括名古屋華僑總會、星城大學、名古屋大學、我國駐大阪辦事處等十多個單位團體紛紛跳出來幫忙，出錢出力。最後，在颱風夜的Shirakawa音樂廳湧入了近滿座的日本觀眾，現場觀眾無不為樂團的賣力演出回報熱烈的掌聲。而現場之所以是「近」滿座，在於日本政府規定颱風天時「青少年以下不得出席」，使得原本應該是滿座的票房出現了小小的缺憾。

這場演出空前成功，不只感動了全場日本觀眾，演出的相關新聞還登上了日本中日新聞的報紙版面！

「在名古屋市中區聽到了台灣業餘樂團夢響管弦樂團創立二十週年紀念音樂會，由台灣音樂家楊陳德先生指揮自己創作的樂曲，樂曲中有著台灣人們建造出的文化與生活氣息，每一首我都能感覺到對台灣的愛。因為同為東方人，那美麗的旋律使我也不禁想起了鄉愁，彷彿心靈被洗滌了……」（日本中日新聞）

由於名古屋各界熱烈回響，樂團在回台後還收到這次主辦單位之一的星城大學來函，告知在音樂會結束後，現場的一些教授、音樂老師都對夢響管弦樂團的表現讚不絕口，雖說是業餘樂團，但完全是專業級的演出，直誇台灣的音樂水準令人驚嘆。

音樂會當晚也不時看到第一次聽楊陳德老師作品的日本觀眾頻

夢響 夢想 作曲家/指揮家楊陳德的交響人生
Dreamphony

頻拭淚，再次證明音樂無國界，連原本有些嚴肅冷漠的Shirakawa音樂廳工作人員，在上半場結束團員撤場時列隊在後台鼓掌，臉上盡是佩服的神情，夢響的表現贏得了嚴謹的日本人對台灣人的尊敬。

會後，擔任這次音樂會居中協調的藝術經紀公司二宮先生，個人已完全變成楊陳德老師和夢響樂團的粉絲，更力邀夢響樂團未來到東京、大阪演出，並希望活動能由他們公司主辦。

楊陳德曾經答應Shoko為她編寫一首鋼琴協奏曲，他遵守了承諾，花了半年時間譜寫〈雪山鋼琴幻想協奏曲〉，並將該曲帶到名古屋Shirakawa音樂廳獻給好友。

▲排隊進場的觀眾

順帶一提，名古屋那場演出返台後，不多時傳來我駐大阪資深外交官蘇啟誠自殺的消息，楊陳德得知消息後非常難過，因為才在幾天前，為了向在名古屋演出的夢響團員致意，蘇處長特地在颱風天從大阪飛到名古屋演出現場，為團員送上謝意；很溫暖、很真誠的一個人，竟在颱風夜因無端的流言蜚語致他在官邸輕生，對此，楊陳德惋惜再三。

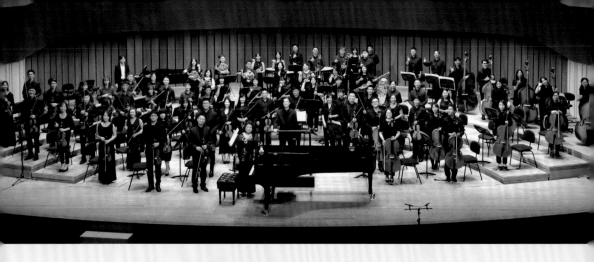

2020年高雄衛武營國家藝文中心音樂廳
〈山‧河‧新世界〉

　　2020年9月5日夜晚，楊陳德與夢響管弦樂團在高雄衛武營國家藝術文化中心演出，音樂會以優美深情的〈愛河序曲〉揭開序幕，在柔美和諧的樂聲中感受一股深刻的愛的力量源源不絕湧出，其中有愛、有溫暖和希望；接著再以〈淡水河1986〉澎湃震懾的開場，帶給觀眾壯闊興盛的淡水河印象，中間穿插鋼琴柔美的旋律，使人彷彿看見作曲家獨自漫步於河邊的夜晚，寧靜而又奔流不息；接著再以鋼琴幻想協奏曲〈雪山〉、德弗札克（1841～1904，捷克作曲家）第九號交響曲〈新世界〉，牽引著大家對成長過程的記憶與對新世界的想望。

　　音樂會的尾聲，擔任這場音樂會指揮的楊陳德打破常規，親自以創作曲「愛河序曲演唱版」獻給過世的妻子，一邊指揮交響樂，一邊深情演唱，現場每位觀眾都被他真摯的歌聲所感動，頻頻拭淚。

　　最後，這場音樂會近滿場的觀眾兩度起立鼓掌向樂團致意，這份榮耀在國內交響樂表演領域堪稱經典。

5.4 「不放棄才能實現」的夢響精神

　　夢響樂團多年以來一直在創造奇蹟，楊陳德表示這種「幸運」不是天生的。早年，樂團有很多事情需要他去開頭、帶著做，但中期以後，樂團很多公演、例行活動、行政事務，都能很自然的在軌道上運行，前行的力量來自所有團員的動能，即使是面臨障礙、瓶頸，所有團員也很自然地會一起迎向前去，所以夢響樂團總是能一再突破障礙、創造奇蹟。

　　團員之一的周敬斐除了是夢響樂團的行政總監，還是一家科技公司的副總經理，專門輔導製造業做數位轉型及時下稱為「工業4.0」等AI數據分析的工作，他表示，與楊陳德長期相處，他也耳濡目染了這種「夢響精神」。他個人對樂團的付出與用心甚至讓他現在任職的公司主管「眼紅」，期盼他也能把這種「夢響精神」帶入公司。

　　所謂「夢響精神」，指的是組織裡每個人都能不計個人利益，而把組織利益放在最優先的位置。他相信，「一個人做夢不容易成功，但一群人做夢就容易變為真實」，而不只是享受造夢、圓夢的成果，築夢過程中夥伴互相幫助、照顧，更令人將感動銘刻在心，簡單地說就是分享愛、傳播愛，再一起把事情做成。

　　周敬斐說，楊陳德帶領的夢響樂團為什麼能有這麼好的團員向心力，原因在於他做決策時總是先想到團員，而不是他自己；周敬斐嘗試著把同樣的精神帶入到工作中，果然為他的組織績效帶來不小的正面效益，且這種效益會如漣漪般擴散給周邊的人。而不只

是他，很多夢響團員也在各自的工作領域中感受到相同的「夢響紅利」，這也是讓那麼多團員願意「長駐」夢響的真正原因。

因為加入夢響，一手爛牌的人生逆轉翻出一手好牌

而「夢響精神」的紅利不只回饋在團員的工作上，也回饋在他們的生活上。從高中時期加入夢響樂團，迄今已25年的團員李家榮表示，早年，年輕團員們對音樂藝術文化的知識很淺薄，可以說「年幼無知」，經常到一些正式的表演場地時因為不守規矩而遭到場地管理人員的喝斥，經過這麼多年，漸漸明白這些管理規則對表演場地有多重要。像是專業的音樂廳就有很多的規定及禁忌，比如不能在鋪設木頭地板的場地內飲水、奔跑，否則不小心滴落的水分可能會影響音樂廳的聲音效果等。

團員們多年的藝文素養學習，毛躁青年多已蛻變為文化紳士，甚至原本「一手爛牌」的人生，也因為音樂的啟迪薰染及楊陳德的提攜，而逆轉翻出「一手好牌」。

儘管遭遇困難，夢想還是要繼續

　　25年來，夢響樂團裡動人的人生故事不知凡幾，楊陳德說，曾經有一個他從小帶的團員，很有音樂天賦，但因為家庭經濟因素的考量，孩子的母親與楊陳德商量，可能要先暫停原訂的音樂學習。楊陳德知道這位母親的苦處，他不經思考地告訴她，「以後都不必付學費」，這讓孩子堅持了音樂的學習，也在夢響樂團待了下來，並堅持到進入音樂專業大學學習作曲，也以楊陳德為榜樣，希望未來能走一條跟他一樣成為作曲家的道路。

　　無奈，時不我予，如今的音樂環境已迥異於幾十年前，楊陳德說，現在很多學音樂的年輕人不得不放棄對音樂的喜愛，向生活的現實低頭。這位團員一度也放棄了夢想，但因為身邊親友及楊陳德的鼓勵，讓他對音樂又重燃了熱情，努力考上了「國家級」的國防示範樂隊，讓他能將工作與興趣結合，既有喜歡的音樂相伴，又能兼顧生活實際，豈不是一舉兩得；更好的是，他也在所屬樂團與夢響樂團之間搭起橋梁，不定時舉辦音樂交流，每年夢響的年度公演他也都如期參加，甚至當夢響樂團需要樂手人力支援或加入如管鐘等樂團缺乏的高價樂器時，也能得到即時的奧援。

　　由於這個事件，楊陳德也藉機教育團裡的孩子，「儘管遭遇困難，夢想還是要繼續，不放棄，才有實現的可能。」楊陳德不只教給團員們音樂素養，更願意成為他們的人生導師，而團員們也很珍惜與老師、與團員間難能可貴的情緣，互相扶持，共享歡樂，同赴逆境。

樂團的大門永遠敞開

　　因為宋世芬的離開，樂團有一度因為楊陳德低宕的情緒使得氣氛不是那麼好，那段時間，有些團員離開了。如今，在信仰與團員給予的支撐下，楊陳德走過了低潮，他願意為過世的妻子再撐起這個家，他且向那些不管因為任何原因離開的團員喊話，「不管什麼時候，任何老團員隨時要回來我們都歡迎，『夢響』的大門永遠為你們敞開。」

▲2009.10.18環島義演苗栗站—幼安教養院

作曲家/指揮家楊陳德的交響人生

5.5 奏響夢響新時代的樂章

　　2013年，夢響樂團成立第15年，楊陳德在國家音樂廳發表他的第一號交響曲〈夢幻之間〉，樂團成員加上合唱團員，150人的演出規模可謂盛大。對於一個大多數為業餘演奏者的管弦樂團來說，要登上國內第一流的舞台表演幾乎是不可能的夢想，而夢響的團員們憑著樂觀的態度及堅毅的精神，一起實現了這個夢想。

　　楊陳德有一位擔任牧師的阿姨，她是位資深古典樂迷，在母親的邀約下前來參加這場盛典，觀賞演出後阿姨對楊陳德的音樂成就盛讚有加，隔日，她去了一趟楊陳德父母的家，數落了他二人一頓，責備他們怎麼能放生了這樣一位音樂天才，殊不知，要養成一位如此等級的交響樂作曲家，一般不知要投入多少的教養成本才可得。

「老闆娘全額贊助」解夢響財務困窘

　　回憶〈夢幻之間〉演出後樂團的財務狀況，楊陳德說起當時的情景，「原本以為音樂會的支出差不多都付清了，某天突然收到一筆帳單，我真的說不出話來了……，這筆是一千二百份精裝節目單的費用，而音樂會當天因為活動場地動線不佳，只賣出約五分之一的節目單，預計又是一筆不小的虧損！但帳單上寫著總金額XX元，然後用紅筆圈起來，一旁註記『老闆娘全額贊助』……，看到這裡，除了感動，感謝，我真的不知道該說什麼了。回想過去15年來，從自己一個人支撐起樂團經費的缺口，到那年，有那麼多中小

中視新聞台

縱橫天下

夢響管弦樂團
業餘人共圓夢

樂團創辦人
楊陳德

我覺得大家呈現給我的

▲〈夢幻之間〉在國家音樂廳演出後,媒體邀訪不斷。
（圖片來源：翻攝自中視新聞台）

幫助,我知道,『夢響』不再是我一個人的夢想,它已經是許多人圓夢的地方,許多人感動的地方,許多人找回熱情的地方。過去,無論經歷多少挫敗,我都堅信『夢響』會生存下去,現在,我更加知道,經過這場音樂會的淬煉,『夢響』更確定了它的存在價值。成就名利於我如浮雲,但是對『夢響』來說,只要存在就有希望,只要存在夢想就能繼續!」

這場演出後,媒體邀訪不斷,繼中視、公視之後,中天電視也來專訪夢響,連續多家媒體的報導,讓楊陳德有點不習慣,心想,「我們有這麼好嗎?」雖然這段時間內樂團的曝光度、知名度大增,據說夢響的故事還激勵了許多不同的演藝團體和個人,但楊陳德希望所有的夢響團員「不要那麼在意別人怎麼看,重要的是我們怎麼看自己。以前夢響被看低的時候我們沒有氣餒,現在夢響被看好,我們更不能忘形,『堅持走自己的路』是夢響始終不變的態度,我們從不想要成為多了不起的樂團,只想要把音樂這條路走得更長更遠,讓懷抱夢想的人有一個可以圓夢的地方,這才應該是夢響的真實樣貌!」

夢響 夢想
Dreamphony 作曲家/指揮家楊陳德的交響人生

找回音樂人的價值和尊嚴！

不只「獨善其身」，更希望能「兼善天下」。當夢響有了一點點成績，楊陳德希望以此為基點廣「造夢」，讓國內年輕音樂家的閃光能被更多人看見。

從2015年初開始籌劃「夢想的起點」音樂季，由十多組樂團中精心甄選，活動在DKE笛咖兒單簧管四重奏樂團精湛的演出中畫下句點。這次活動在沒有外界金援的情況下由夢響樂團獨立主辦，負擔所有開支，場租方不抽佣，所有門票收入全歸演出團體，並且依照演出內容排名，頒發獎金，鼓勵這些年輕的樂團。

經歷了四場音樂會，這些年輕音樂家的專業、創意和熱情讓楊陳德相當感動，好幾次音樂會結束後現場觀眾向他反映，「這麼精彩的音樂會，三百元的門票真是太便宜了！」楊陳德一方面覺得欣慰，卻又覺得感慨。他說，古典音樂界長期以來由於票房冷淡，於是大家只好大量舉辦免費的音樂會，但是當自由入場、索票入場成為常態，大部分的觀眾就不再願意花錢去聽音樂會了，即使是很優秀的音樂家或樂團，反正遲早也會有免費的音樂會可聽。

但免費的音樂會真的都大受歡迎嗎？楊陳德說，「我們常看到許多這樣的音樂會還是要到處拜託人來『免費欣賞』，音樂家們自掏腰包辦音樂會，不僅賠了錢，也賠了尊嚴。面對這樣惡性循環的產業環境，我們除了無奈，難道真的無法做一些什麼嗎？藉由〈夢想的起點〉音樂季，我希望能和這些年輕的音樂家們一起努力，除了提供大家一個友善的舞台，也協助大家完成每一場音樂會，賣出一張張門票，就是對這群努力不懈的音樂家的最大支持，讓我們在

一場一場的售票音樂會中，慢慢找回音樂人的價值和尊嚴！」

開啟「夢響」新時代

楊陳德表示，2022年下半年他將帶領full size的夢響管弦樂團在台北國家音樂廳和台中國家歌劇院舉辦兩場大型公演，對於這兩場演出，所有團員無不兢兢業業翹首企盼，因為這意味著邁入第25個年頭的「夢響」即將邁入新時代。

25年來，滿載夢想的「夢響」列車帶著團員不斷奔赴向前，也是這些感動讓夢響有了存在的意義和價值，所有團員都有著共同的信念，那就是，無論大環境如何困難，夢響仍會繼續堅定地走自己的路。

下一站：巴黎

對於海外公演的下一站，其實大家已經有相當多的討論，基本上目標就是巴黎。宋世芬還在的時候，興致高昂地附議著且承諾樂團到巴黎演出時，她要帶所有女孩們好好去shopping，這個願望如今已經無法兌現，但大家仍強烈地相信「下一站：巴黎」必會成行！

楊陳德就像是夢想的魔術師，再難的願望經過他的信念加持彷彿就會成真，夢想中的巴黎之行，就在近期露出了成行的曙光。

楊陳德說，曾經有一位法國籍的小提琴愛好者，因為來台工作，透過朋友介紹、經過考試而加入夢響樂團，2022年初因為工作契約到期而返回法國，她向樂團承諾可代為安排法國之行，且事情

不難辦。由於樂團公演的場地不必一定要在正式的表演廳，教堂也是很適合的場地，雖然不能售票，但也不須負擔昂貴的場租費用，她還承諾可以幫忙找一些華僑、商會贊助經費，這樣可以大大減輕樂團的經費負擔。

　　起了這個頭之後，所有的團員又開始躍躍欲試，對他們來說，只要持續朝夢想的方向前進，距離達成目標都不會太遠！

5.6 勇敢築夢，打造夢響音樂廳

　　「為孩子們蓋一個永遠的家」是楊陳德與妻子的共識，也是團員們的共同夢想。而要蓋一個家，首先要選址。兩人的三芝小別墅是個現成地點，但經過長考，還是覺得不理想，因為樂團發跡的地點在新北市蘆洲，多數的團員也都居住在蘆洲一帶，將音樂廳蓋在幾十公里外的三芝確實不是很理想，幾經思量，最終確定了還是要以蘆洲為音樂廳的興建地點。

　　經過了幾番覓地，楊陳德在一所國小後方一處靜巷內看到一塊不大不小、兩旁已是高樓林立，卻掛著招租告示牌的空地，他覺得這是興建音樂廳的理想位址，興奮地趕緊與地主取得聯繫。地主在聽聞由父親留給她的這塊保留地將有藝文團體要長期進駐後興奮異常，也展現高度的誠意，幾番磋商後，雙方簽訂為期二十年的租地契約。

　　地點既已找妥，後續的各項工作便如火如荼地展開了。為了籌集興建資金，楊陳德費盡了思量，許多跟著他二十多年，一路看著他們完成學業、成家立業，有些如今已事業有成的團員們看著音樂廳的興建出現困難，希望能為樂團貢獻一些心力，便提議由他們募集一半資金，一半仍由楊陳德負責，雙方集資合組公司。這個提議最終達成共識，最難的資金問題總算解決了；接著，建築設計圖很快就呈現在大家眼前，看著夢想將要實現，團員們無不滿懷感恩與喜悅。

　　這份喜悅，自然也分享到了地主這邊，看著音樂廳的設計圖，地主滿意極了，為了父親留給她的這塊有紀念意義的地，多次拒絕

了建商合建的提議，過程中一直背負著莫名的指責，沒想到她多年的堅持盼來了意想不到的美好成果。

想著這塊地在不多久後將聳立著一幢如聖殿般的唯美建築，地主慨然允諾由她出資興建音樂廳，樂團使用則由「租地」改為「租房」；但幾經核算，團員認為「租地」比「租房」划算，仍希望由樂團自行籌資興建，無奈地主對於二十年後租約期滿、也是她屆齡退休時，只要稍加改造即能住進一幢前身為音樂廳的城堡式建築抱著滿心期待。於是，基於地主的善意，團員們也就不再堅持，讓這樁美事能盡快完成。

▲衛武營國家藝術文化中心藝術總監簡文彬（左）參訪夢響音樂廳時與作者（中）及楊陳德合影。

然而，塞翁失馬，焉知非福。該是上帝的庇祐，讓音樂廳的興建在地主要求下由她接手，否則因為疫情人力減少及物資成本上漲的影響，較原始規劃暴增一倍的建築成本恐將拖垮樂團的後續營運。樂團雖幸運地避開了興建音樂廳的資金泥淖，但這時，一個比籌集資金更難的問題卻降臨在了楊陳德的身上。

一個因愛而生的家

　　2019年11月24日，音樂廳動土興建，本應該是一件開心的事，楊陳德卻是萬念俱灰，沒有一絲力氣把這件事再繼續做下去，因為才在一個月前，他的摯愛宋世芬撒手人寰離他而去，失去了這個伴他三十年的心靈支柱，他連死的念頭都有了，樂團的前途，此時的他已無心！

　　楊陳德心灰意冷，但音樂廳的興建腳步仍照原定計畫進行。2021年1月21日，音樂廳的主體建築完成，「夢響」已經接近實現，但此時的楊陳德沒有一絲喜悅，他的痛苦經過了這麼久都無法稍減，只是當想起這是他與宋世芬的約定及對團員的承諾，還有這段時間以來他從身邊感受到的愛與溫暖，他知道自己必須振作。

　　在這個人生最艱難的時刻楊陳德接受了上帝，也是上帝的聖靈及夥伴的陪伴喚醒了他，他意識到音樂廳是他與宋世芬的共同夢想，是主的命定，他要為她把這件事漂漂亮亮地完成。

　　於是他不斷禱告、禱告、禱告……，這種心靈力量讓他慢慢感覺自己可以與痛苦並存，他再向主耶穌傾訴，願意把自己的餘生做奉獻，並以燃燒自己作為對主的恩典的回報，即使燃燒殆盡也不後悔，期許能幫助許多跟他一樣痛苦的靈魂走出深淵，效法馬偕博士（1844～1901，加拿大長老會差會牧師，於19世紀末期至台灣傳教與行醫）「寧願燒盡，不願銹壞」的情懷。

　　終於，從發想、企劃、找地點、設計、興建，歷時數年的夢響音樂廳建成了，得天獨厚的狹長地形打造出長寬比2：1的標準鞋盒式音樂廳，挑高7米也是夢響音樂廳的另一個先天優勢，由於建築物

原本即是為音樂廳設計，不同於許多中小型音樂廳多是由舊有建築改裝，無法呈現如此的先天高度，也就不能有如同夢響音樂廳的聲響傳遞效果；音樂廳風格氣派雅緻，能容納120人，已在2021年12月落成啟用，目前已加入兩廳院售票系統，消費者在該系統網站即能完成購票、選位的流程。

夢響音樂廳建成以來，已得到業界極大的關注，一位知名的錄音師在夢響音樂廳錄音後表示，「在這裡錄音，好像以前在歐洲教堂錄音的感覺，自然殘響的效果非常好。」楊陳德開心地表示，開幕以來，幾乎每天都有人來參觀場地，而來參觀的來賓許多都選擇當場下訂，甚至許多熱門時段都出現搶位的情形，這一點大大超出

鞋盒式音樂廳

▲維也納金色大廳

指音樂廳形式為四方格局，著名的維也納金色大廳就是這類型的經典範例。觀眾席非常方正地排列在舞臺前，這種類型的歌劇院或音樂廳通常面積相對較小，座位非常集中，因此音響效果極佳。

「鞋盒式」之所以成為音樂廳設計的經典，是因為它垂直、相對窄而高的牆體，為聽眾提供了豐富的側向反射聲；而交響樂隊佈局，愈往後聲音愈大，在「鞋盒式」這種盡端式佈局中，聲部傳送因為距離不同，可以呈現更好的聲音平衡。

他當初對音樂廳的營業預期,他不忘感謝「這是上帝的恩典」。

音樂廳的建築及設計之所以有極高的專業考量,可以位於紐約市第七大道知名的卡內基大廳為例。1983～1995年間卡內基大廳進行了大規模的修繕,在1986年對主廳的改造完成後,有批評說大廳著名的音場效果受到了影響,但官方拒絕重新改建,批評持續了9年,直到1995年發現罪魁禍首竟是舞台下厚厚的混凝土板,板子隨後被移掉,才使得卡內基大廳的美譽得以回歸。

看著美輪美奐的音樂廳,楊陳德百感交集,這時,觸動他繼續向前的是信念,他知道,這裡不單是一座冰冷的音樂大樓,更是一個因愛而生、有溫度的家。

▲紐約市知名的卡內基大廳

5.7 繼續書寫屬於夢響的未來

夢響管弦樂團成立至今能有如此傲人的成績，楊陳德表示這大大超出他的預期，過程中要感謝很多人的幫助、團員的努力，尤其是近期音樂廳的建立，更是對夢響樂團極大的鼓舞。開幕至今，已受到許多國內一流音樂家的青睞，場租的情況比大家當初預設的目標要超出許多，以成立前三個月的情況來看，音樂廳簽約場租次數已超過70場（原本預估2022年全年場租為100場），這幾乎可以確定樂團未來的營運可以非常獨立，不會再受到資金問題的牽絆。

2022年，樂團除規劃兩場大型公演，包括11月在台中國家歌劇院及台北國家音樂廳（時間未定），還可能有幾場正在接洽的大型商演，這幾場活動對樂團的財務挹注會很可觀，楊陳德樂觀地表示，樂團終於可以養活自己，這點可說是樂團成立以來最令他感到欣慰的事。

夢響 夢想
Dreamphony 作曲家/指揮家楊陳德的交響人生

唯有改變才能繼續生存

對於音樂廳能歷盡艱難建成，楊陳德表示，整個工程和法規都比他們當初想像的要複雜許多，完工日期雖一再延後，但辛苦的建築和設計團隊努力克服萬難，夢想最終仍實現了，接下來的挑戰將是音樂廳的長期生存。

為了音樂廳的營運，樂團已正式成立「夢響創藝股份有限公司」，由楊陳德和十多位夢響團員共同集資組成，這個團隊成員來自社會各領域的菁英，許多也是他從小帶大的學生，為了這個夢，大家義無反顧，出錢出力相挺到底，對此楊陳德心中有無限的感謝。

未來，「夢響創藝」團隊將負責營運管理包括夢響音樂廳、提琴館、錄音室和展演空間出租等多元化業務，另外，它也是夢響管弦樂團的藝術經紀公司，將會是樂團營運最強大的後盾！

經營交響樂團20餘年，楊陳德深刻體會到國內藝文團體的生存困境，他這次把原本預備退休運用的資金幾乎全數投入，當然是非常冒險的，但他深信，唯有改變才能繼續生存。

這幢結合音樂廳、音樂學校、樂團排練室等用途的建築，在營運上軌道後，未來將朝公益形式發展，以較一般音樂廳更平易近人的價錢，為樂團、團員、音樂人提供優質的展演舞台。尤其是對許多學音樂的學生來說，能以如此「平民」的價格在這麼高水準的音樂廳進行學習成果發表，是很令他們興奮的事；而如果這樣做能幫助在台灣多種下一顆未來能開花結果的音樂種籽，便算是夢響音樂廳對社會的一點貢獻。

另外是樂團未來也會多推出一些自製節目，像是已經在規劃的

Dreamphony樂團logo的由來

　　有了團名後，團員們還想幫樂團設計一個logo。當時還在念國中美術班的第二小提琴首席王貞媛(Jane Wang)幫樂團畫了好多張圖，最後出線的這個logo是她畫的第一張，也是她最喜歡的一張。logo的元素包含了八分音符、低音譜記號、五線譜，整體的形狀如同樂團的第一個英文字母D。2018年，另一位從事藝術創作的團員孟謙，替樂團重新設計logo，將Dreamphony與小提琴結合，這個創意無不令所有團員驚豔。而這個logo也成為樂團、音樂廳和音樂學苑共同的象徵。

▲早期樂團的 logo

▲目前樂團的 logo

　　「夢響時光」系列活動，將由楊陳德老師親自邀請各界優秀的音樂家好朋友們到夢響音樂廳來舉辦分潤模式的售票音樂會，這對國內音樂家來說也是一種有益於音樂事業獨立發展、避免被商業機制剝削的良好協助。

　　此外，有人說音樂廳挑高的設計形式宛如教堂，楊陳德表示，「這裡雖然不是一座實體教堂，卻可以成為人們的心靈教堂。」他深信即使不是上帝的信徒，藉由音樂的牽引，也能在這個與上帝交會的心靈殿堂得到寧靜與喜悅。

　　對於音樂廳未來的經營績效，楊陳德非常看好，他的信心不只來自於音樂廳功能的好評、現階段租借及詢問的熱度，也因為他相信，走過25年的夢響樂團，有一群同心的夢響團員，她的未來一定會愈來愈好。

作曲家/指揮家楊陳德的交響人生

夢響愛樂協會

　　夢響愛樂協會創立的宗旨是將樂團與志工多年舞台經驗的累積整合，提供給廣大新北市民及在地音樂團體參考，並期能推廣多元表演藝術，同時促進及鼓勵國內原創音樂作品發表。未來將以資助更多有理想、有熱情的音樂青年，讓夢響的經營理念能更多在國內音樂領域擴散，期待能為這塊土地撒下更多的音樂種子。

　　此外，作曲家楊陳德老師多年來譜寫許多音樂作品，這些作品的保存、記錄、出版也是協會的重要工作之一。早期一些紙本列印的樂譜，經過多年多次的演出，難免有所缺損，許多樂譜上也都有當時演奏者留下的記號，這些包括弓法、換氣符號、指揮提示點、強弱等記號，都是所有演職員在舞台上共同創作的結晶，夢響愛樂協會將致力於這些樂譜的數位典藏，供民眾借閱瀏覽及日後演出使用。

　　文化的推動是一個持續不間斷的過程，表演藝術工作者在演出活動中是舞台上的要角，但另有一群對藝術滿懷熱愛的志工，因為他們的付出，才使得演出活動得以進行，從行政後勤到舞台支援都可以見到他們的身影，如果沒有志工的協助，樂手攜著樂器時很難推開進出舞台的厚重隔音門，這些在幕後的英雄都是音樂會能否成功的重要一環。夢響管弦樂團自1998年成立以來，在志工與音樂愛好者的推動下，累積了相當多的文化成果，這些成果也將透過夢響愛樂協會加以更好的傳承及推廣。

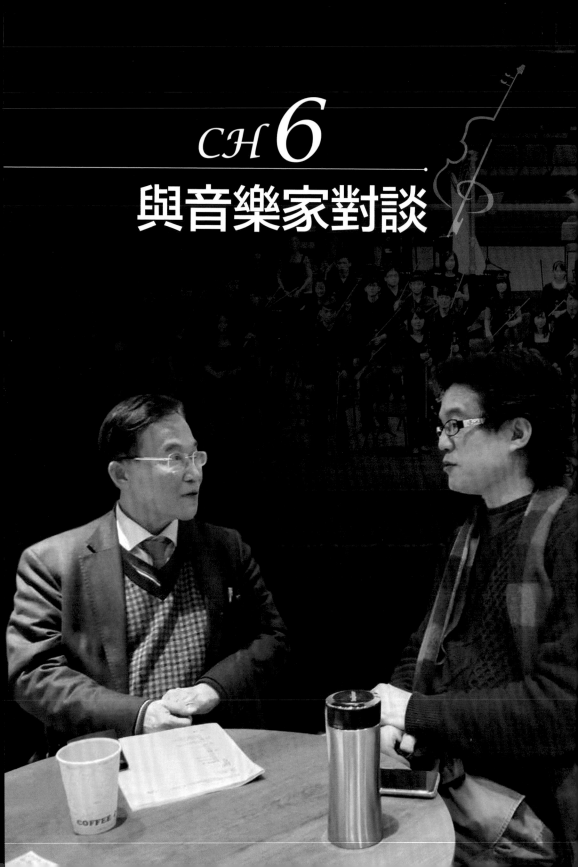

CH 6
與音樂家對談

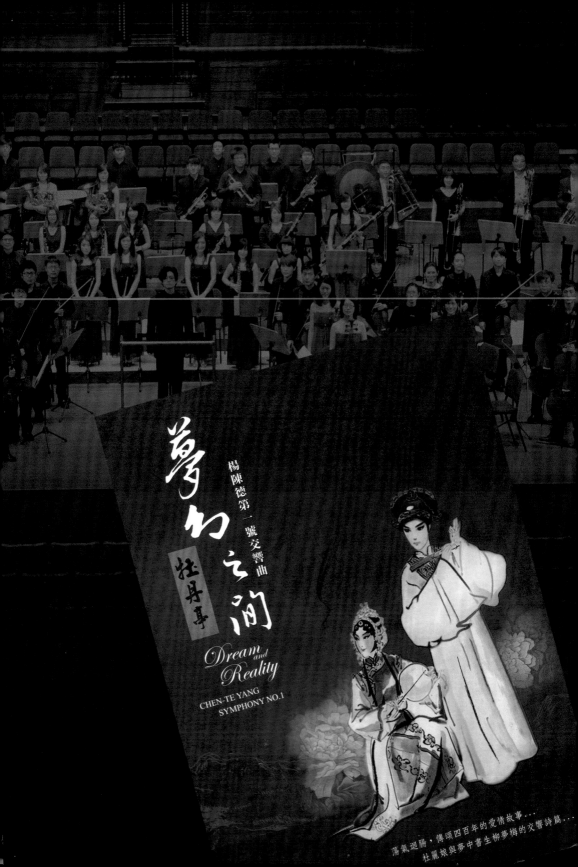

夢幻之間

楊陳德第一號交響曲

杜丹亭

Dream and Reality

CHEN-TE YANG
SYMPHONY NO.1

蕩氣迴腸，傳頌四百年的愛情故事⋯
杜麗娘與夢中書生柳夢梅的交響詩篇⋯

第一次對談

2022年2月16日

　　台北的冬天從來沒有這麼多雨，據說是連續下了幾十天，破了多少年的紀錄，直讓人感覺沉悶；元宵剛過，週三的晚間，天氣還是濕涼，驅車赴與作曲家楊陳德老師的對談，進到音樂廳裡，悠揚的樂音頓時讓心情平靜，儘管會談後仍有一場會議，且暫時忘卻，還是音樂療癒人心⋯⋯

作曲VS指揮

　　潘：你站在舞台上，我看到你在指揮當下，音樂從指揮棒的尖端優美靈動地流瀉出來，感情從你的臉上幸福滿足的表情中流露出來，當你指揮樂團演出的時候，你覺得站在舞台上擔任指揮是一種享受嗎？

　　楊：是的，我覺得擔任指揮是一種享受，各種樂器有不同的音色，就好像做菜的各種材料，指揮的工作就是把各種樂器發出的聲音組合起來，為作曲家的曲子做最好的詮釋，如果詮釋得很完美，感覺好像做出一道色香味具美的好菜，這個過程的確是一種享受，我很喜歡指揮這個工作。

　　潘：我知道你創作了一首很美的交響曲，也做了許多曲子，改編了好幾十首民謠，你把自己定位為作曲家還是指揮家？何不談談你如何從作曲跨入指揮的過程？

楊：我還是寧願把自己定位為作曲家，我目前還是繼續樂曲創作的工作，成為指揮家可以說是無心插柳的結果，哈哈。

記得高三那年，因為電影〈阿瑪迪斯〉的觸動，我立志要當個作曲家，指揮這個工作本來不在我的想法之內。大學時，我在淡江大學管弦樂團擔任小提琴手，因為有相關經驗，也兼著幫忙做一些編曲的工作，像是改編台灣民謠、大陸民謠等，有時也發表一些自己的小作品，怎麼會接觸指揮的工作呢？那是起因於大二時學校的一次公演，一曲中國北方民謠〈燕子〉，我父親很喜歡聽、唱的一首歌，我把它改編成交響樂版本，原本樂團外聘的指揮林老師因身體不適，不能出席團練，剛好樂團要排演〈燕子〉這首曲子，我就幫忙帶一帶，之所以在如此趕鴨子上架的情況下還能應付，是因為我對指揮的工作也小有興趣，常常向林老師討教一些技巧，平時自己也會找一些指揮學的書來看，那次小試一下身手算是過關了。

正式演出時，〈燕子〉排在下半場的第一首曲子。中場過後，臨上台前林老師突然喊我，說〈燕子〉這首曲子他不熟，要我自己帶，還硬把我推上台。原本我是穿著琴手演出的襯衫，為了體面一些，老師還把他的西裝外套脫下讓我穿上，雖然有點大，袖口折一折、腰身理一理，還頗為有模有樣。雖然那當下緊張到腦筋一片空白，但也就這樣完成了我指揮正式演出的初體驗，最讓我難忘的是，曲子結束後現場掌聲如雷，對我無疑是一大鼓勵。

由於林老師年紀大了，無法再擔任樂團指導老師的工作，於是請辭了，照程序應該再找一個外聘老師，但樂團裡不管學長、學弟都認為我很適合擔任這個工作，我也就順理成章頂替了這個位置，成為樂團的正式指揮，直到畢業。

潘：作曲家是樂曲的原創者，指揮家的角色應該是樂曲的詮釋者，你自己作曲又身兼指揮，談談你經歷兩種不同角色的感受？

楊：指揮的工作應該是「分析、解讀作曲家的作品」，在18、19世紀時，作曲家擔任指揮是很正常的事，包括貝多芬（1770～1827，德國作曲家、鋼琴演奏家，上承古典樂派傳統，下啟浪漫樂派之風格與精神，在音樂史上占有重要地位）、莫札特、海頓（1732～1809，奧地利作曲家，古典主義音樂的傑出代表，被譽為「交響曲之父」）等，他們多是自己寫曲、自己指揮；到了20世紀，指揮與作曲開始出現專業分工，開始有了專業「帝王級」的指揮家出現，而他們通常都不是作曲家。

貝多芬

就演出而言，指揮較容易吸引外界目光，作曲家通常只在作品演出後上台接受獻花，像我這樣既是作曲家又擔任指揮的情況不是沒有，但較少見，只是個別樂團有不同考量，夢響樂團由我擔任指揮，有一部分是為了節省經費。

莫札特

要在國家級的廳院擔任指揮，需要通過資格審核，因為我有作曲的優勢，夢響樂團大型公演的曲子，基本不是我做的就

海頓

是我編的，試問，有哪一個指揮家可以比作曲家更了解自己的作品。
我擔任指揮的其他優勢還包括我對合聲、結構、曲式學、對位學等樂
理知識的理解，這些都有利於我們在申請場館使用時的資格審核。

潘：指揮與作曲這兩個角色你比較喜歡哪一個？

楊：作曲，這是我熱愛的工作，我會一直作曲，不會有退休的
一天；對於兼任指揮這個工作我也順其自然，因為由我來詮釋自己
做的曲子是很理想的。未來，當樂團發展到另一個階段，有更多的
預算，或許我們可以請大師級的人物來擔綱更多經典古典交響樂曲
的指揮演出。

潘：你如何看待指揮家與指揮大師？
比如卡拉揚、小澤征爾。

楊：近代像卡拉揚（1908～1989，奧
地利指揮家）與小澤征爾（1935～，日本
指揮家），他們是指揮大師，我不敢跟他們
有一點點的比較，但除了指揮，我主要還是
作曲，有不同的定位。但若是指揮自己的作品，
我就覺得可以比指揮其他作曲家的作品時詮釋得更好。

卡拉揚

潘：談談在樂團演出時你站在台上擔任指揮的情形，有君臨天
下的感覺嗎？

楊：當然，這種感覺除了來自觀眾，也來自聆聽現場演奏的享
受。如果以透過音響聆聽與聽現場演奏來區別，我相信再高等級的

音響也無法趕得上聽現場演奏的感覺，何況指揮的位置可以聽到及看到整場演奏的全貌，可以說是整個音樂廳裡最棒的位置，站在那裡感受音樂，無疑就是一種「獨一無二」的享受。

潘：有些指揮會清楚對團員做出鉅細靡遺的指示，如卡拉揚，或要求團員注意什麼？也有些指揮會反過來問團員：你覺得這樣好嗎？例如伯恩斯坦（1918～1990，猶太裔美國作曲家、指揮家、鋼琴家）。你和團員的互動屬於哪一種類型？

楊：通常樂團彩排時除了傳達一些我想要的感覺，我不會太多話，但彩排結束後，我會跟團員說，「等一下正式來的時候請大家enjoy the music（享受音樂），不管演出的效果如何，都由我來承擔」，也就是演出時團員只要盡情享受音樂，吹錯、拉錯都算我的，我基本不會責罵團員，團員沒有太多的心理負擔，比較能夠與指揮一條心。

潘：你指揮時用不用指揮棒？指揮棒的功能如何？指揮時用或不用指揮棒有沒有什麼不同？

楊：以前並沒有指揮棒，那時開始演奏通常是由首席舉起琴弓示意，到孟德爾頌（1809～1847，德國猶太裔作曲家，德國浪漫樂派代表人物）的時候開始有指揮棒；及至現代，指揮棒轉變成為權力的象徵。但指揮棒的使用純粹是個人喜好，卡拉揚後期也並不使用指揮棒，像這種大師等級，基本已將指揮棒存於心中，化於無形。

分享一個關於大師的笑話，話說柏林愛樂有一次招進一名新團員，這個團員新進初期完全看不懂大師的手勢，戰戰兢兢地問身

指揮棒

指揮棒的使用始見於1594年，當時的指揮棒像一支打磨光滑的木製手杖，今天較常用的小棒大概在1820年時出現，由德國作曲家、小提琴家及指揮家路易斯・施波爾引進使用，在此之前指揮家演出時並不允許使用指揮棒。後來孟德爾頌為了一場音樂會特別到皮革店訂製了一支小型、由鯨魚骨製成，不像木棍那麼重，外面包著白色鞣皮的指揮棒，這也就是今天大家熟悉的指揮棒的由來。

指揮棒一般是由輕便的木頭、玻璃鋼或碳纖維製成，較粗的一端常覆有一層軟膠，便於手持，長度並無統一，常見介於25～61公分。一般職業指揮家會根據個人需要，訂製適合自己的指揮棒。

在指揮棒出現之前，擔任指揮角色的音樂家（通常是第一小提琴手）會使用小提琴的琴弓來代替指揮棒。由於後期在大型樂團的演奏中指揮棒起到了決定性的作用，指揮棒往往被賦予更多的意義，如美國指揮家詹姆士・列文（1943～2021）曾說：「指揮棒也是一種樂器。」

旁的首席，「你怎麼看得懂大師的手勢？」首席回答，「我通常不看！」意指大師與大師過招，招招均化於無形。

潘：怎麼安排樂團的演出人數？交響樂團編制愈龐大呈現的效果愈好嗎？

楊：首先，人員編制在業餘樂團跟職業樂團的標準是不同的，因為業餘樂團常常會有人數不足的問題，必須「因人設事」，也就是必須根據人數及有多少聲部做編曲的調整，職業樂團相對就比較沒有這類問題，而這個條件對一場演出有很大的影響。

另外，也需要考量樂曲的屬性，如果是演出莫札特的〈小夜曲〉，因為樂曲曲調輕快悠揚，就不需要很多人數及聲部，一般30～40人就很理想，或像是韋瓦第的〈四季〉，他當初也差不多就是10人左右的樂團，如果搞個60、70人的大樂團，也顯得有些突兀。

還有跟時代發展有關係，樂團編制愈到近代人數愈多，主流樂團紛紛追求「大就是美」，有些甚至擴充到百人的規模，但近年因為一些老牌樂團不堪虧損而紛紛倒閉，使這種追逐擴充的趨勢也漸漸得到修正，而出現多樣態的模式。

潘：你帶領樂團通常需要經過多少次的彩排才能公開演出？

楊：以業餘樂團來說，通常要經過一整年的練習，如果是專業的團員，要有五次的總彩排，再加上演出前的現場彩排，共是六次，這是一般樂團的模式。夢響不是一個職業樂團，但如今的團員多數已是專業的樂手，由於我們是一個業餘樂團，無法支付每個團員固定薪水，所以當有大型公演，我們會找長期合作的專業樂手來配合，因為比較熟悉的團員彼此的配合度會比較高、比較好，他們可以對要演出的樂曲做出比較正確的詮釋，這概念好比頂級的NBA籃球比賽，要有主力球員、候補球員來做人力調節運用一樣。

音樂小教室
一個管弦樂團的樂器位置 要怎麼安排？

以指揮為中心來安排弦樂器（第一小提琴、第二小提琴、中提琴、大提琴、低音提琴、豎琴）、木管樂器（短笛、長笛、雙簧管、單簧管、低音管、倍低音管、低音單簧管）、銅管樂器（法國號、小號、長號、低音號）和打擊樂器的位置（定音鼓、小鼓、鐵琴、大鼓、三角鐵、鈸）。

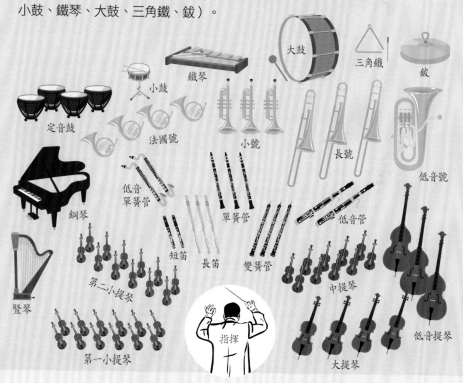

大鼓　三角鐵　鈸

鐵琴　小鼓

定音鼓　法國號　小號　長號　低音號

低音單簧管　單簧管　低音管

鋼琴

短笛　長笛　雙簧管

第二小提琴　中提琴

豎琴

指揮　低音提琴

第一小提琴　大提琴

潘：你如何看待夢響樂團與你的關係？

楊：作為一個作曲家能有今天的成績，真的要感謝夢響樂團，很少有作曲家能有自己的樂團。夢響樂團可以說是我的作品專屬的演出團隊，加上我們對彼此很熟悉，他們總是能很精準地詮釋我作品中的韻味。

但我們一開始的合作也不是那麼和諧。由於早期的團員多數是音樂的初學者，程度較低，一些古典作品他們通常無法勝任，我便嘗試將一些大家耳熟能詳的民謠、兒歌改編之後讓他們練習，再來是我早期一些比較簡單的創作，沒想到這是一個很好的模式，這些練習讓團員的演奏水準愈來愈好，也幫助我的編曲及創作跟隨團員的成長能有更多的變化及挑戰。

潘：你創作的第一號交響曲〈夢幻之間〉旋律優美，令人聞之動容，談談你創作的動機和靈感的來源好嗎？

楊：愛情的偉大總是千古傳誦，也是最容易打動人心的創作素材，加上我是文學系（淡江大學法文系）的背景，及家學的關係，我從小對中國古典詩詞及文學有很多接觸，這些長期閱讀吸收的文化積累，在我創作時會很自然地成為我的選材。

說到交響曲，我要提一提交響曲之父海頓，在他之前，基本沒有所謂的交響曲，且早期的交響曲曲目不多，也多是採小編制。

〈夢幻之間〉是一首交響曲，也可說是一首交響詩，交響詩跟交響曲兩者有什麼不同？交響詩的英文名稱是「symphonic poem」，這是在19世紀華格納（1813～1883，德國作曲家、劇作家，以歌劇聞名）等作曲家發展出來的一種曲式，它結合文學作品、古老

傳說，如唐吉軻德、浮士德等，由於曲式不是那麼固定，於是將其名為「symphonic poem」，〈夢幻之間〉的曲式就比較符合交響詩，它結合明代劇作家湯顯祖的代表作《牡丹亭》，說的是杜麗娘與柳夢梅夢境中相戀的故事，但因為所有的音樂為原創，所以我給了它一個新名字〈夢幻之間〉。

但它又為何名為「第一號交響曲」？因為我也參照了交響曲的曲式，第一樂章奏鳴曲式（Sonata Form），基本架構分為呈示部、展開部、再現部，再分為呈示部第一主題、第二主題等等，〈夢幻之間〉的第一主題就是杜麗娘、第二主題是柳夢梅，所以第一樂章完全就是交響曲的奏鳴曲形式。

交響曲的第二樂章通常是一個慢板，「尋夢」就是一個優美的慢板；第三樂章通常是一個小步舞曲或詼諧曲，雖然小步舞曲的創作風格已經有點過時，我還是運用了另類舞曲的格式，呈現杜麗娘與柳夢梅在花園中遊玩嬉戲的快樂情景。

交響曲的第四樂章通常會再回到奏鳴曲式，或是迴旋曲式，但這如今看來也有點過時，20世紀偉大的作曲家通常已經不這麼做了，而採取自由形式。〈夢幻之間〉採取的就是自由形式，它有另外一個名稱叫做「杜麗娘之死」，小說到此其實還沒結束，但後面光怪陸離的情節我比較不喜歡，所以我的音樂到「杜麗娘之死」就結束了，我選擇讓故事終結在最淒美的地方。

潘：談談創作〈夢幻之間〉過程中樂曲每一個章節的心境和旋律的表達好嗎？

楊：因為禮教的關係，相愛之人無法結合，使得杜麗娘鬱鬱寡歡，甚至尋死，創作這段音樂時我就想，「杜麗娘死前在想什麼？」，經過一番冥想，我在音樂前段呈現如泣如訴的哀號，旋律先是悲傷的，接下來，悲喜的畫面交錯出現，我認為此時的杜麗娘心緒已經錯亂，真實與夢境她已經無法分辨，在這段音樂裡，不同的樂器聲部交錯呈現，其實是有目的性的，為的就是呈現杜麗娘心裡紛亂的意象；到最後，杜麗娘死後靈魂昇華，這時，是夢是真已經不重要了，音樂又歸於平靜。

潘：請分享你在第二樂章加入人聲的創作理念和動機好嗎？

楊：第二樂章是優美的慢板，為了要更能觸動觀眾的內心，我加入了歌詞。還記得這首交響曲2013年在國家音樂廳演出時，因為是自己的作品，我在台上指揮時一度又陷入故事的情節，幾乎到筋疲力盡，以致忘了現場還有觀眾及團員的存在，直到音樂結束，觀眾掌聲響起，才將我又拉回到真實的世界。

回想在創作第二樂章時為了感受故事中人物的心境，我幾乎全身心的投入，想像自己就是故事的主角，夜深人靜時甚至會情不自禁地掉下眼淚，幾乎花了一年的時間才完成這首交響曲。

潘：大多數作曲家創作時會藉助一種樂器來呈現旋律，例如鋼琴，你創作時會選擇哪一種樂器為主樂器？

楊：基本上都可以，因為我會的樂器很多，小提琴、鋼琴等，

甚至在沒有樂器的情況下也可以創作，例如〈夢幻之間〉有一段是我在河濱公園運動時突然有了靈感，回家之後我才把腦海裡的旋律寫下來。

潘：也談談你的創作過程好嗎？

楊：每一首都不大相同，大部分是先尋找創作素材，接著架構出全曲結構，再安排旋律、和聲、配器等，整個過程有如設計一棟建築物一般，就如德國文學家歌德在看到法國斯特拉斯堡大教堂時，曾讚嘆：「建築是凝固的音樂」；後來黑格爾進一步概括了音樂與建築的關係：「音樂是流動的建築，建築是凝固的音樂」。

〈關於第二號交響曲〉

潘：聽說你正在創作第二號交響曲，什麼時候可以完成並發表？可以談一談目前的進度嗎？

楊：我的第二號交響曲名為〈失去恆星的行星〉，「行星」就是我。我做過研究，宇宙中不是所有的行星都繞著恆星運行，有一些行星是在永恆流浪。我的一生中，我太太在很長一段時間提供我安定感，她就像是我的「恆星」，我的人生只要繞著她的軌道運行就可以。我太太始終支持我的音樂事業，從不在意我賠多少錢，且幾乎把她所有的收入都投資在我的音樂事業上，所以當突然失去她，我覺得自己瞬間成為宇宙中流浪的行星，找不到方向。

我的第二號交響曲就是連繫這個宇宙觀，並反省人生在失去最重要的人時才會想到的這些問題。人「生」的目的是什麼？「死」

的目的又是什麼？宇宙的盡頭在哪裡？宇宙守恆的狀態如何？這首交響曲會思考很多關於哲學、人生及上帝的問題，科學家說「科學的終點就是神學」，我要把這首交響曲獻給我的太太，也獻給上帝。

潘：目前完成多少？發表的時間呢？

楊：架構目前已經差不多了，至於發表的時間，考量音樂廳才剛開始營運，近期發表可能會增加樂團的財務負擔，還因為這個主題會碰觸到我內心的傷痛，有時甚至傷痛到無法工作，這也會影響創作的進度，但我知道，這首樂曲的發表能安慰許多跟我一樣有過內心至傷至痛的人，這是我對上帝的承諾，我一定會把它完成；或許等樂團經營較上軌道，加上心情較為平復，可能1～2年後，就可以完美地呈現給大家了。

第二次對談

2022年3月2日

　　初春，乍暖還寒的午後，在楊陳德老師的工作室，不大的空間裡，與一屋子的樂譜及樂器相伴，透過英國CELESTION喇叭，聽著樂音震撼的〈夢幻之間〉，一杯散發著濃烈香氣的ESPRESSO，開始這次的對談……

　　據楊陳德老師表示，這是他第一次「導聆」，深感榮幸。

〈夢幻之間〉

　　潘：我們一起邊聽邊說吧！

　　楊：先給你看一下〈夢幻之間〉的總譜。

　　（拿出一本二開大、厚厚的樂譜）

　　它的編制包括：長笛、木管、豎笛、法國號四把（一部、二部、三部、四部）、小號兩把、伸縮號三把（一部、二部、三部）、定音鼓……，順序是先木管，再銅管，再打擊，再弦樂，如果有鋼琴，會加在弦樂上面。我的版本比較特別的是有吉他，這是現場演奏的版本，至於CD版，由於錄音時不能用擴音，使得吉他的聲音很難與其他聲部平衡，錄音師建議以鋼琴取代吉他，所以CD版本的〈夢幻之間〉沒有

吉他，但我們另外錄了一段女高音獨唱版，裡面就有吉他，作為這個交響曲的第五個段落，屬於弦樂四重奏特別版，算是送給聽眾的 bonus（紅利）。

潘：這是指揮的樂譜嗎？你通常會不會背譜？

楊：是的，這個總譜是給指揮看的，每個聲部、每個樂手有各自的分譜，指揮家或樂手可以根據自己的習慣在上面做標記。

要把總譜背下來是一件很難的事，即使是我自己的創作還是很難做到不看譜，否則一個小失誤可能造成「差之毫釐，失之千里」的錯誤，甚至把整個樂曲搞砸了。

潘：請解說一下〈夢幻之間〉的架構？

楊：正式的交響曲有四個樂章，也有少數是五個樂章，而一般交響曲的樂章不需要有名稱，只要分別不同樂章的曲式就可以，但〈夢幻之間〉既是交響曲，又是結合文學作品的交響詩，所以我分別都給了它們名稱。

第一樂章「驚夢」，一開始會有一段很長的低音，這是一種作曲的常用手法，其他的聲部在上面交疊，演繹的是女主角杜麗娘入睡後到將要進入夢境之間的混沌狀態，交雜著各種紛亂狀態。這個主題在其他樂章中常常出現，也就是杜麗娘進入夢境的狀態，我稱它為「主題動機」，在這個樂章它是「序奏」，在其他樂章有的當「前奏」，有的當「間奏」。

〈夢幻之間〉
第一樂章影片

夢響 夢想 作曲家/指揮家楊陳德的交響人生
Dreamphony

我們先來看「夢」的主題。

（音樂響起）

開場時加入Synthesizer（電子合成器），使音樂顯得有點夢幻感。誰說古典樂曲不能結合現代的樂器，之所以如此做在於我認為沒有樂器可以做出這樣的效果，後面的樂章中Synthesizer的使用也會經常出現。

潘：現場演奏也會使用合成樂器嗎？

楊：會。

潘：很有電影特效的感覺。

（音樂響起）

楊：即將要進入夢境了。杜麗娘，在夢裡的杜麗娘，一個十七八歲的懷春少女，對愛情的憧憬，既期待，又懵懂。

（音樂）

楊：雙簧管。

（音樂）

楊：長笛，作曲時要為這些樂器做分配，誰適合作主旋律，誰適合作伴奏。

（音樂）

楊：法國號，杜麗娘的這一段是三段體ABA。

（音樂）

楊：小號。

（音樂）

三段體
(Ternary Form)

又名三部曲式或ABA曲式，是音樂作品中最常見的樂曲形式，最簡單的定義是由兩個同等重要的結構（樂理上稱為「A段」和「B段」），組成一個具有三個「段落」的曲體，其中第一及第三段可以完全相同或近乎相同，第二段則和第一段形成強烈對比，形成了「A-B-A」的構造。其他類型的三段體皆以在此基礎上再加以擴展和變化，例如在迴旋曲中，首尾皆為同一樂段（即A），而中間的B段則包含多個由新樂段及A段交替而成的結構。

在古典音樂範疇中，有不少曲種都是以三段體形式所寫成，包括有小步舞曲、詼諧曲、進行曲，甚至早至巴洛克時期的返始詠嘆調也是典型的三段體結構作品。

三段體可再細分為單三段體和複三段體，前者的每個部分都是一個單獨的樂段，後者的A段和B段可以再分拆為一個獨立的三段體。

楊：注意，夢境的主題這裡又出現了。接下來，重要的就要登場了！

楊：一個翩翩的白衣書生柳夢梅，象徵愛情，主旋律是oboe（雙簧管）。

（音樂）

楊：這一段是兩人歡愉的情境，你一句，我一句，樂器則以小提琴跟大提琴來做表現，大提琴是柳夢梅，小提琴是杜麗娘。

（磅礴的音樂聲）

楊：法國號會在這一段畫下一個小小的尾聲。

楊：剛才是呈示，接下來是展開，柳夢梅跟杜麗娘的主題都被支離破碎掉了，主題變形。

（音樂）

楊：這時夢境的主題又來了，又陷入混沌。

楊：這種場景會一再重複出現，直到第四樂章。由於重複出現多次，只要他們一出場，觀眾都會很熟悉，很多人甚至當場就掉淚。

楊：接下來杜麗娘再現，屬於「再現部」，是交響曲的標準形式。

（音樂）

楊：第二樂章「尋夢」，是杜麗娘回味的過程。這裡有個小故事，這個樂章本來沒有歌詞，後來我決定在現場版加入淡江大學合唱團的演唱，為了這段表演，一開始我想應該來寫一段歌詞，這時發生了一件有趣的事。我的中正高中LINE群組突然有個學弟PO了一段我在高中時期的創作〈塵砂〉，我覺得歌詞跟「尋夢」的意境很合，所以我就把這段歌詞加進去成為前半段，後來再加上後半段，但第二樂章演出時只有演奏，沒有人聲。

〈夢幻之間〉
第二樂章影片

> 塵砂
>
> 我只是風中一粒塵砂　不經意飄落在你的心底
>
> 雖不能擁有全部的你　只盼能常駐留你心
>
> 你是我夢中一縷幻影　不經意浮現在我的心裡
>
> 雖不能擁有全部的你　只盼能留你在夢裡
>
> 但在吹不停的風下　我仍將飄出你的生命中
>
> 當我醒來　你已離去　隨夢而去

楊：第二樂章有個主旋律是豎笛（單簧管），代表杜麗娘，這在交響曲裡是一個優美的慢板樂章。

（音樂）

楊：這個樂章是個歌曲形式，如歌的行板。

（激昂的音樂）

潘：這旋律很美！

楊：接下來會有一段Cadenza（裝飾奏）。交響曲其實很少會有Cadenza，通常是在協奏曲裡面出現，像我的〈雪山鋼琴幻想協奏曲〉裡就有好幾處，是作曲家讓演奏家發揮演奏技巧、炫技的設計。在國家音樂廳演出時，我們邀請留法演奏家楊雅淳老師演出，這一段加入豎笛Cadenza，由她solo。

（豎笛Cadenza）

楊：這跟協奏曲的Cadenza比較起來規模較小。

（音樂）

楊：這時，觀眾對這個主題應該已經有點印象了，照交響曲的

裝飾奏
(Cadenza)

又稱「即興奏」，指獨奏部分的裝飾性樂段，可以預先創作，亦可以即興演奏，形式自由，並時常有炫技的意味，演出時其他樂手停止演奏，由裝飾奏樂手單獨表演。樂譜上，此樂段以所有聲部的延音作標記，常常出現在樂曲的尾聲前。

一般格式，這個主題後面就不會再出現了，但我喜歡玩「再現」，不喜歡照著規則走，這也算是我的一個小技巧。

楊：再來，第三樂章「遊園」。

楊：一開始就是一個長音，但沒有延續很長，後面是三拍跟四拍的交錯、結合，主題是夢境，一種錯亂情境的呈現，先是杜麗娘遊園時輕鬆歡快的情境以舞曲方式呈現，接下來又是夢境，少女懷春的心情，三拍跟四拍混和，背景是法國號。

（音樂暫停）

〈夢幻之間〉
第三樂章影片

楊：最後第四樂章「夢幻之間」，與交響曲本名相同，主題是杜麗娘之死，代表著交響曲的總結。

〈夢幻之間〉
第四樂章影片

楊：一開始出現一個非常悲涼的主題，杜麗娘因為過度思念柳夢梅，失心、病重，還因為抗拒父親為她安排的婚事，精神狀態極差，陷入彌留。

楊：在做第四樂章時我一直在想「杜麗娘死前在想什麼？」，我用我的想像，寫下了這個樂章。這裡除了這個樂章的主題「杜麗娘之死」，前面三個樂章的主題也在此交錯出現。其實杜麗娘在彌留狀態時已經分不清何者為真、何者為夢？當一切的糾結到最後那一刻，杜麗娘靈魂昇華的那一刻，她看到的結局是柳夢梅，象徵偉大的愛情。

（音樂）

潘：有比較淒涼的感覺。

楊：杜麗娘臨終前抑鬱地想著與柳夢梅的一切，呈現愛情的幻滅。

楊：情境不一樣，配器就不一樣。

楊：接下來已經不是夢境，是彌留，女聲出現，配器是豎笛。

（〈塵砂〉）

楊：遊園的主題再次出現。

（音樂漸趨激昂，女聲持續）

楊：這是杜麗娘臨終前用盡全力對封建禮教的最後抗議……，加快速度，直到杜麗娘再次見到柳夢梅，表示佳人已逝。

楊：因為我是指揮，背對觀眾，團員事後告訴我，包括在國家音樂廳跟在日本名古屋演出，演奏到這裡的時候很多觀眾都哭了。

（音樂在漸次沉靜後又再拉高，最終以高音結束）

楊：這首曲子我覺得到這裡結束就好了，杜麗娘的靈魂見到了柳夢梅，象徵偉大的愛情，雖然原著《牡丹亭》後面的故事還繼續寫下去，但情節發展已接近於《聊齋》，我比較不喜歡，所以〈夢幻之間〉就在這裡結束了。

潘：波蘭作曲家蕭邦（1810～1849，波蘭作曲家和鋼琴家，歐洲19世紀浪漫主義音樂的代表人物）一生只創作了17首歌曲，全部都是以波蘭民族詩人的作品為素材所譜成，當馬勒（1860～1911，奧地利作曲家、指揮家）看到唐詩（先被翻譯成法文，再譯成德文）時非常感動，提筆寫了巨作〈大地之歌〉，你讀了《牡丹亭》是不是也有類似的感動？又怎麼連結到你的〈夢幻之間〉？

蕭邦

楊：我以前經常做一個夢，夢裡的我情況很糟糕，我在夢裡待了像是有半年的時間，一直都以為是真的，一覺醒來後才發現自己怎麼做了這麼長的一個夢，且我完全分不清真實與夢境的界線。我那時候想，我將來要做一首有關夢境與真實之間的音樂。

就在那個構想有了初步的輪廓之時，正逢台北愛樂廣播電台強力放送崑曲《牡丹亭》的演出活動，每天都在介紹，透過節目主持人雷光夏優美的聲音傳述，我突然有了靈感，這不就是真實與夢幻之間的故事嗎！

為此，我去把《牡丹亭》找出來，把故事看仔

馬勒

關於〈夢幻之間〉的取材來源：《牡丹亭》

原名《還魂記》，又名《杜麗娘慕色還魂記》，是明代劇作家湯顯祖的代表作，創作於1598年，描寫了大家閨秀杜麗娘和書生柳夢梅的生死之戀。

南宋時期南安太守杜寶之獨生女杜麗娘，在聽聞家庭教師對詩經《關雎》一課之後，居然動了懷春之情，於夢中邂逅一書生，醒後因思念夢中情郎，鬱鬱寡歡而亡。杜寶赴淮揚升任安撫使前，將杜麗娘葬在後花園梅樹下，並修建一座梅花庵，囑一道姑守之。

杜麗娘的靈魂來到地府，判官查出她命不該絕，命定有一段姻緣，便放她返回人間。後書生柳夢梅進京趕考，因故寓於梅花庵，並因此與杜麗娘遊魂相遇相知。其後杜麗娘指示柳夢梅掘墳，開其棺木，並利用自己的屍體復活，兩人結為夫妻。隨後柳夢梅趕考並高中狀元。

柳夢梅受杜麗娘之託往淮陽見其父時，杜寶不相信愛女復活，欲將柳夢梅除之而後快，判處就地正法。在緊要關頭，知情者將實情急告杜寶，並指出柳夢梅乃新科狀元，不宜殺之，杜寶卻懷疑柳夢梅是妖怪，上奏皇帝，此後全案歸朝廷處理。皇帝查明真相，柳夢梅終於與杜麗娘相聚，杜寶也與女婿盡釋前嫌，全劇歡喜而終。

《牡丹亭》是湯顯祖最知名的劇作，在思想和藝術方面都達到了創作的最高水平，劇本推出時一舉超過另一部古代愛情故事《西廂記》。《牡丹亭》在明朝末年一經上演就受到民眾的喜愛，曾記載當時有少女讀其劇作後深為感動，以至於「恣惋而死」，也曾有現代女伶演出「尋夢」時感情激動，卒於台上。

細，找出我要的故事感覺，捨棄不喜歡的故事段落，以交響曲的曲式寫成了交響詩作〈夢幻之間〉。

〈關於作曲〉

在楊陳德老師小小的工作室裡，相當全版報紙大小的樂譜成摞成摞地堆在地上、工作檯上，順手翻看，內容除了是縮版印刷、規規整整的樂譜，還有許多是楊老師手寫花花綠綠的註記，好奇地問起……

潘：現在還有作曲家用手寫譜嗎？

楊：基本沒有，我最後使用手寫譜是在我大學時期，之後到美國留學，就沒再用過手寫譜，開始使用電腦寫譜。

潘：分享一下你從事交響曲創作的歷程？

楊：現在其實已經沒有很多人寫交響曲了，寫作交響曲對我來說就是一種挑戰，對大多數作曲家來說也是如此。以布拉姆斯（1833～1897，德國作曲家）為例，因為有偉大的貝多芬擋在他前面，讓他很難下手，以至於他花了十年的時間才完成第一號交

布拉姆斯

響曲；後來因為諸多現實考量，包括能演奏的樂團不多、沒有夠多的聽眾等，使得交響曲的寫作漸漸走向式微。

潘：你作曲時會用哪種樂器？鋼琴？小提琴？

楊：一般是用Synthesizer（電子合成器）。

潘：聊聊你作曲的模式？

楊：我有兩種作曲的方式，一種是主題已經確定的，如〈夢幻之間〉，這類型的樂曲一開始要先架構，然後再一步一步去填充血肉，就像蓋房子一樣，要很嚴謹；另一種是我在玩音樂的時候，某種程度來說是邊玩邊創作，也可以說是「即興」，我很喜歡這種感覺。

潘：通常「即興」演奏後你會把旋律記下來嗎？

楊：我通常會用手機錄影，但不會刻意把這些即興彈奏的旋律記下來。

潘：有些作曲家為求一段美的旋律而腸枯思竭，甚至願意把靈魂跟魔鬼交換，你常會有作曲的靈感嗎？

楊：這一點我很驕傲，可以說這種天賦是老天給的「gift（禮物）」，我常常是靈感如泉湧，不會有老師常常提醒「要珍惜靈感」的困擾。

當靈感出現，旋律在腦中響起，通常我不會急著把它記下來，如果事後我無法想起這段旋律，表示它不夠好，那就忘掉吧，我一點也不會覺得可惜。我一直認為，容易忘記的東西表示它不夠好。

作曲家最需要的就是靈感，如果你沒有天賦，而是把創作當成艱難的工作，就會使作品流於公式化。

潘：「即興」很需要天分。

楊：是的，這是老師沒辦法教的，有一種冒險的感覺，甚至古典樂已經摒棄「即興」的做法，較多的爵士樂現在還在使用，但爵士樂的「即興」有它們自己的方式，跟我的即興方法不同。

潘：蕭邦的〈即興曲〉是即興演奏嗎？

楊：不是，其實也是一種作曲方式，只是在創作時比較隨興而「取名」〈即興曲〉；當然，以前的作曲家比較有即興演奏能力，像是貝多芬、莫札特，貝多芬初見莫札特就把莫札特的「小品」即興改編成「大作」，即興能力超強；巴哈（1685～1750，巴洛克時期的作曲家及演奏家，為巴洛克音樂的集大成者）也是，他就有跟外地來的管風琴大師現場即興「飆琴」的能力，這種能力不光是靠訓練而來，還需要天分。

巴哈

潘：你會把即興創作的樂曲記下來嗎？

楊：通常不會，就像我前面說的，如果彈過就忘，表示這些旋律不夠好，而且即興創作隨時都可以發生，我通常把它當成創作正式作品的過程，像是我現在在準備的第二號交響曲、小提琴協奏曲等。

潘：可不可以分享第二號交響曲目前的進度及發表地點？

楊：仍在進行中，我們希望疫情過後到國外發表，地點可能是日本或法國巴黎。

潘：不考慮在台灣首發或首演嗎？

楊：也有可能會以海外巡演的行前音樂會方式在台灣先發表，我的作品跟夢響樂團每次到國外都能得到很好的回響，我們希望能延續這種感覺。

潘：不工作時你彈琴嗎？

楊：不那麼常，但前一陣子疫情時彈很多，有點上癮，那時也做了很多鋼琴曲，以後會找時間發表。

潘：許多作曲家會在作品中不經意出現別人的作品片段，因而被指為抄襲（流行音樂對連續四個小節旋律重複定義為抄襲，且現今已有電腦科技技術可進行比對），你作曲時怎樣避免旋律重複或出現抄襲的情形？

楊：我在創作〈淡水河1986〉時，結尾那一段寫完後自己真是滿意極了，但是經過反覆聆聽，發現旋律跟一首別人已發表的作品有一部分極為相似，經確認確實有些雷同，之後我就對作品進行修改。

抄到自己的東西雖然很容易發生，但問題比較不大，舉例來說，像莫札特，他也很多作品有重複性。

旋律完全相同四個小節以內（有一說是八小節）屬於灰色地帶，要避免作曲時出現這些問題，要大量的聽各式音樂，才能培養

夢響 夢想 作曲家/指揮家楊陳德的交響人生
Dreamphony

新世紀 (New Age) 音樂

　　1970年代出現的一種音樂形式，最早用於幫助冥思及潔淨心靈，但許多後期的創作者不再抱有這種想法。另一種定義是：由於其豐富多彩、富於變換，不同於以前任何一種音樂，所指並非單一個類別，而是一個範疇，一切不同於以往，象徵時代更替，詮釋精神內涵的改良音樂，都可歸為新世紀音樂。

　　其特點包括：內容廣泛變化多端；較少具有強烈的節奏；大多有著輕柔悅耳的旋律；少有刺激和短促的聲音，接近輕音樂；在音樂裡常加入人聲合音。

較好的音樂sense（感覺），我也常跟學生說，學音樂不要自己悶著頭練琴、作曲，要多聽，而且學古典樂不只要多聽古典樂，流行樂也可以聽一聽，甚至New Age（新世紀）音樂也可以聽，不同類型的音樂各有其優點，「耳朵打開了，心就打開了」！

　　潘：這些觀念是你在美國學習得到的嗎？

　　楊：部分是，在國內跟潘世姬老師學的也是如此。我在美國學得比較多的是現代作曲法，這些學習開啟了我對音樂更廣大的視野，回來之後，我就把傳統的包袱通通丟棄，更勇於創新，像我在〈夢幻之間〉就融入很多中國元素，誰說不行呢！

　　我非常感謝潘世姬老師對我的指導，除了作曲的基礎，最重要

的是對人生的啟發。她第一次見我時，那時我20歲，因為我並非音樂本科出身，這讓她感到非常驚訝，當下她用極嚴肅且誠懇的口氣提醒我「作曲是一條不歸路」。

她還說作曲是一條很艱苦的路，像苦行僧一樣，要我先確認是為興趣或是將來要靠作曲謀生？她考量的是作曲家在國內的出路。拜師前，她要我先回去想三個月，要我看托爾斯泰（1828～1910，俄國小說家、哲學家、政治思想家）的《藝術論》、羅曼羅蘭（1866～1944，法國作家、音樂評論家，1915年諾貝爾文學獎得主）的《約翰克里斯多夫》等書，她說，「三個月之後，如果你覺得作曲是你的『信仰』，你再回來找我；如果只是『興趣』，那你就不要走這條路。」

我回去把書看了，老師交代的作業也做了，再回去找潘老師，她確認了我的用心後才收我這個學生。潘老師1989年從美國哥倫比亞大學歸國後擔任國立臺北藝術大學音樂學系教授，我應該是她返台任教後第一個收下非科班作曲的學生。

潘：對於作曲，未來你有什麼想法？

楊：曾經在上大學的時候，我對作曲有很遠大的抱負，大四時有一次我到國家音樂廳聽NSO（國家交響樂團）演奏馬勒的第九號交響曲，我深受感動，尤其到中樂章，彷彿道盡人世一切滄桑，我突然感覺自己的靈魂能夠與馬勒溝通，當下整個空間好像只剩下我和馬勒的音樂。音樂會結束後我走出音樂廳，抬頭仰望星空，那時我滿腔抱負，我告訴自己，我要成為世界第一流的作曲家。

經過這麼多年歷盡滄桑，回到現實，我已經不再去想「抱

負」，只要還能做自己喜歡的事情就好了。我會一直寫下去，而且我希望未來能更專心在作曲這件事。

作曲與編曲不同，後者只需要有技術就可以，但作曲是賦與音符「生命」的工作，需要有更多時間、更專注去做，才能創作出好的作品，才無愧於我當年的抱負。

潘：古典音樂作曲家你最喜歡哪一位？

楊：巴哈，在我心中他像神一樣的存在，不只是聽他的音樂，學作曲時還要去分析他的音樂，在和聲對位上的一些技法，特別是他的數學邏輯能力非常強，所以他能在當代創造異於他人的作曲風格。我現在聽古典音樂最多的就是巴哈的作品。

有一段時間我也很喜歡馬勒，馬勒在古典音樂界的評價很兩極，但這無損他是一個非常優秀的指揮家，可惜的是，馬勒的作曲成就在他過世後才逐漸被世人肯定。馬勒的作品充滿交錯的線條，不理解的人會認為他的音樂過於複雜，但我認為馬勒的音樂在哲學意義上、在思想上、在心靈上、在靈魂上，都透出非常強大的磁場，音樂對他來說是「信仰」，而這也是很多人喜歡他的原因。

潘：你對古典音樂的未來發展有什麼期待？

楊：這個問題太大，不是我個人能力所能及。我常跟年輕的音樂家講，我們到一片沙漠開疆拓土，雖然我們扛不起重大的任務，但至少我們能做到把音樂的種籽到處播撒，並就我們個人能力所及，守住音樂的烏托邦。能做到這一點，我覺得就夠了。

像我的高中同學，「河岸留言」創辦人林正如，他可以說是台

灣地下音樂教父級的人物，我們有時在吉他社校友會的活動會交流一些流行和古典音樂界的問題，以他如今的成就，很多事他現在可以不做，但為了守住自己耕耘出的一方土地，他還是堅持去做，不是為報酬，是為理想。我也希望台灣的音樂界未來能有更多像我們這樣的「傻子」。

潘：古典音樂跟流行音樂的創作技法有什麼不同？

楊：不管是流行或古典，不管是在什麼年代，每個作曲家都是獨立的個體，不論是古典樂的舒伯特（1797～1828，奧地利作曲家，早期浪漫主義音樂的代表人物），還是流行樂的周杰倫，他們都有自己的風格，都可以為音樂創造出獨特的生命，不需要比較，只要堅持音樂創作的初衷，就能創作出有生命力的音樂。

舒伯特

潘：相較於古典音樂，20世紀作曲有什麼新觀念嗎？

楊：有的，20世紀作曲有個很大的革命，基本上就是從新維也納樂派開始。他們認為古典音樂的調性已經發展到了極限，現代人很難再有所突破，因此以荀貝格（1874～1951，奧地利音樂

荀貝格

家）為主的幾個人發明了「無調性音樂」，也就是音階不再有誰重要、誰不重要的分別。

以傳統的音樂來說，C大調最重要的音是Do，其次是So，第三是Fa，無調性音樂就是要將這些規則打破，每個音成為「階級平等」，創新「十二音律作曲法」，在十二音律內自己訂規則，自由發揮，因為空間無限大，對作曲家來說可說是大大地解放了。

新維也納樂派

西方現代表現主義音樂流派，又稱「十二音體系派」，以作曲家荀貝格、貝爾格與魏本為核心人物，橋接浪漫樂派與現代樂派，開啟嶄新的時代。

1920～1925年間，奧地利作曲家荀貝格逐漸形成了自己一套新的作曲技法：十二音體系，對傳統的大小調體提出了挑戰，隨後，他的兩個弟子以及其他追隨者們進一步發展了這一理論，音樂的發展從此走上和傳統分道揚鑣的路。為了和18世紀的維也納古典主義相對應，又鑑於對出生於維也納的這些人對20世紀音樂的傑出貢獻，這類音樂模式被稱為「新維也納樂派」。

潘：21世紀還有更新的作曲觀念嗎？

楊：有，21世紀也開始發現十二音律作曲的問題而加以改革；另外，電子音樂的出現也對作曲帶來很大的震撼。

潘：古典音樂創作可以加入電子樂器嗎？

楊：可以，但有些現代的古典音樂作曲家就不用電子音樂，我並不排斥，我把它當成管弦樂器的一部份，像我用吉他就是同樣的道理。

潘：其實不管流派怎麼演變，不管用哪種樂器，旋律還是最重要的，好聽的音樂自然能夠恆久流傳。

結束了訪談，對楊陳德的音樂有了更深一層的認識，於是對他的音樂成就進行了一次梳理，我發現，除了來自於他的音樂天賦，來自於他對音樂的熱愛，來自於他對音樂的廣泛接觸，此外，他也十分感念他的啟蒙師潘世姬教授對他正向「音樂人格」的提攜與教育。

「鋼琴詩人」傅聰

有「鋼琴詩人」之稱的傅聰（1934～2020，華裔英國鋼琴家），之所以奠定他在音樂界崇高的地位，他的父親傅雷（1908～1966，中國翻譯家、作家、教育家、藝術評論家）對他的諄諄教

誨，「先為人，次為藝術家，再次為音樂家，終為鋼琴家」，具有絕對的養成意義。

在歷史長河的演變過程中，無論人類經歷多少顛沛浩劫，承受過多少苦難，只有音樂與藝術仍然一直延續著，且不斷有偉大的作品誕生。

在紛亂的世界裡，慶幸人類歷史上還有這些了不起的音樂家，在不同時空譜寫動人的音樂，流傳，讓音樂療癒人心。

尾聲

　　音樂路上幾番與父親爭執、反目，楊陳德理解父親數十年軍旅生涯造就的硬脾氣，對照楊陳德的叛逆，其實是血脈相連，使得他也總是不示弱，幾十年來，兩人的相處如同水火，他的音樂成長路上一直不見父親的身影。

　　也許是歲月的磨礪，也許是親情的魔力，2013年，夢響管弦樂團與淡江大學合唱團在台北國家音樂廳首演楊陳德第一號交響曲〈夢幻之間〉，楊陳德忐忑地邀請父親前來，父親不置可否，他到底來不來，演出前楊陳德心裡仍沒有底。

　　如預期一般，演出非常成功，意氣風發站在台上謝幕的楊陳德，瞥到台下父親的身影，這一刻的觸動，比他為這場演出投入的心力的反饋還要深刻，如果他流淚了，必定是因為父親的參與。

　　演出後隔了兩周，一回楊陳德開車載父親去赴一場麻將約，車上兩人找了話題閒聊，父親此時對楊陳德的音樂理解猶不深，但他開始對兒子釋出善意，怯怯地問：「你什麼時候開始學習將一堆樂器弄在一起的音樂？（這是楊陳德父親對「交響樂」的定義）」因為感受到父親的善意，楊陳德笑笑著說：「就是你把我狠狠地罵了一頓那時候！」父親也笑了，並對兒子的音樂成就給了幾句讚美，但不同於淡淡的、簡短的言詞，他的內心應該充滿了驕傲，這一刻，是他與兒子三十年心結的和解，是潛藏了幾十年的父愛。

　　隔年，父親走了，或許楊陳德的音樂路上父親曾經缺席，但最終仍獲得圓滿，楊陳德自己說，父親一輩子很少讚許他，但臨終

前，父親肯定了他做音樂這件事，對他來說，無憾了。

　　2016年11月20日，楊陳德與夢響管弦樂團在蘆洲KHS音樂廳演出，這是他為已故的父親所寫的作品的首演，樂曲中除了表達對父親的思念，也特別加入父親生前最愛唱的曲子〈何年何日再相逢〉的片段。

　　在演出開場前，楊陳德說了以下這段話：

　　「小時候，父親常常牽著我在村子後面的堤防散步，他最愛唱這首歌，每次唱到最後兩句『久別的故人如癡如夢，何年何日再相逢』，都會不禁哽咽，那時不懂父親的傷感，長大後才慢慢了解……

　　父親十八歲離開故鄉四川，隻身逃難到台灣，當時雖然考上台大歷史系，但因為身無分文，轉投考情報局幹訓班，成為政府遷台後第一批訓練的情報員，之後數十年，父親總在最危險的地方工作，也早已成為對岸的黑名單。

　　小時候，我們最怕看見憲兵的吉普車開進村裡，因為那代表又有誰家的父親為國捐軀了……後來蔣經國總統晚年，兩岸關係趨緩，政府開放大陸探親，許多外省老兵都紛紛踏上故鄉的土地，與久別的親人重逢，而父親因為情報員的身分，終其一生，再也無法回到他日夜思念的故鄉……

　　謹將這首曲子獻給一位慈愛的父親，一位為台灣犧牲奉獻，數十年出生入死的情報員——我的父親 楊北辰」

　　對父親，楊陳德可以無憾，但對過世的妻子，楊陳德的悲痛一度令他窒息，他怨上天太殘忍，讓他與宋世芬的情緣太過短暫，才要與她一起攜手走向他音樂生涯的顛峰，她就兀自撒手離他而去，

獨剩他一人，他不知道自己還能不能繼續前行。

　　所幸，因為上帝的信心加持及夥伴的關懷，楊陳德雖經歷了如在地獄般的苦，最終走出來了，他告訴天上的世芬，今生此後，他要奉獻自己，把小愛化成大愛，讓他的音樂延續世芬未竟的心願，給生命中有所不足或徬徨的人溫暖與希望，因為他知道，這是世芬最想他去做的事。

　　在音樂廳將落成啟用的前夕，楊陳德透過文字傳訊給天上的世芬：「夢響將邁入第25年了，我們會繼續堅定的走下去，而所有的挫折和苦難終將過去，夢響的新時代即將來臨，願思念能幻化成美好的訊息，傳給在天堂的妳……妳放心，我會帶著所有夢響的孩子們，一起完成我們共同的夢想……」

附錄一 楊陳德作品年表

個人作品

1983～1985	星河組曲
1987	管弦樂曲「燕子」
1988	四首台灣民謠弦樂小品
1990	民俗慶典序曲（鋼琴曲）
1990	交響詩「湘水之戀」
1992	弦樂「慢版」
1994	音列遊戲
1997～1999	管弦組曲「雷貝嘉的婚禮」
2000	〈深情〉（CD專輯）
2003	阿帕拉契靈感小提琴二重奏
2004	小提琴即興曲第一號、第二號
2007	〈望春風幻想曲〉
2009	〈淡水河1986〉
2011	〈山櫻花〉
2015	〈夢幻之間〉（第一號交響曲）
2016	弦樂慢板（紀念）
2018	〈雪山鋼琴幻想協奏曲〉
2020	愛河序曲/我想念你的一切
2021	三首鋼琴隨想曲：我心盼望/光・影・霓虹/記憶的片刻

改編作品

2000	迪士尼電影組曲
2001	好萊塢電影組曲
2002	百老匯歌劇組曲
2003	披頭四組曲
2004	經典歌劇組曲、西洋老歌組曲
2005	聖誕組曲
2006	電影情深系列組曲
2007	早川正昭‧台灣四季
2008	美國組曲
2008	藍色狂想曲
2014	鄧麗君經典名曲系列

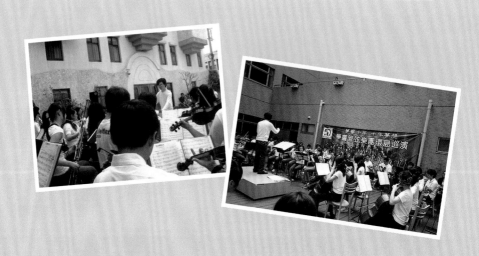

夢響‧夢想 Dreamphony 作曲家/指揮家楊陳德的交響人生

附錄二 楊陳德作品賞析

　　楊陳德學習音樂的過程造就了他個人獨特的創作風格,在他的作品中常能適當的融合古典、民謠、流行及新世紀等不同元素,創造出屬於他自己的音樂。

　　2007年起,楊陳德開啟一系列以台灣為創作背景的管弦樂作品,包括〈望春風幻想曲〉、〈淡水河1986〉、〈山櫻花〉、〈雪山鋼琴幻想協奏曲〉等,楊陳德以不同的內涵來詮釋這些作品,寫人文、寫歷史、寫景像、寫回憶,期許為自己,也為台灣留下記錄。

　　以下是這些作品的創作賞析:

　　〈望春風〉原曲由李臨秋作詞、鄧雨賢作曲,自1930年代問世以來一直是廣受歡迎的台語歌謠,〈新望春風〉由楊陳德依據原歌詞重新譜曲。本曲創作的動機除了是向前輩作曲家致敬,也希望以不同的感覺來詮釋歌詞。相較於原曲調的悲傷和哀愁,新曲調則充滿害羞和期待,間奏採用〈望春風〉原曲旋律,讓兩首不同時代、不同作曲家的作品密切地融合在一起。

(望春風幻想曲)

　　〈望春風幻想曲〉第一個版本完成於2007年1月,同年3月由楊陳德指揮夢響管弦樂團於國立台北藝術大學音樂廳首演;第二個版本完成於2010年4月,由作曲者本人重新修改,增加新的樂器及元素,並在結尾加

入混聲合唱團。整首樂曲由五個獨立卻又互相連結的樂章組合而成。

I.〈序奏〉

由弦樂帶出優美而感傷的主題為整首曲子的開場，這個主題是由〈望春風〉原曲中前七個音相同的旋律音程發展而來。

II.〈望春風年代〉

本段開頭是大提琴與木管的對話，彷彿一位慈祥的老爺爺和孫子、孫女講古，回憶屬於〈望春風〉的1930年代，小孫子們努力嘗試學唱〈望春風〉，卻總是唱得不對，而意外發展成由弦樂奏出的〈新望春風〉。

III.〈望春風舞曲〉

以〈望春風〉原曲的和聲進行為背景，由吉他打板彈出輕快的伴奏，舞曲主題亦由原曲變奏而來，形成一段活潑的〈望春風舞曲〉。

IV.〈尋找望春風〉

由4/4及3/4兩段不同拍子的主題構成，而這兩段主題皆由〈望春風〉原曲中的片段發展而來，在不斷升高的第二主題旋律中，暗示著追尋望春風的強烈動機。

V.〈終曲〉

千呼萬喚，經歷了前四個樂章的發展與變奏，〈望春風〉主旋律在此終於完整地呈現，並由各部輪流奏出，之後再加入合唱團，與管弦樂團一起唱出〈新望春風〉的旋律。結束前由女高音獨唱出〈望春風〉的最後兩句「月娘笑阮憨大呆，乎風騙不知」，最後在管弦樂團激動的尾聲中，結束全曲。

雪山

這是鋼琴幻想協奏曲，根據楊陳德少年時攀登雪山的珍貴回憶所譜成，本曲採自由的幻想曲形式，是四樂章連篇式的樂曲。

（雪山）

第一樂章：〈雪山傳奇〉快版

來到雪山山腳下，聽著嚮導描繪雪山美麗的景致和敘述歷年來許多傳說的故事，令人悠然神往……由管弦樂奏出磅礡的雪山序奏，接著由獨奏鋼琴彈出神秘的傳奇主題，之後與管弦樂團在這個主題下縱橫交錯。

第二樂章：〈雪山美景〉如歌的慢板

描繪雪山優美景象，鋼琴與管弦樂和諧地奏出優雅美麗的旋律，彷彿一幕幕的大自然美景。之後主題在鋼琴燦爛的技法下輪流發展、變奏。

第三樂章：〈369山莊的清晨〉行板

登上雪山山脈最高的休息小棧——369山莊，並在此過夜，清晨醒來，走出小山屋，屋外一片雲霧繚繞，寧靜的清晨，高聳的林木，好像來到夢幻的人間仙境……弦樂鋪陳的前奏，為寧靜的高山清晨拉開序幕，獨奏鋼琴緩緩地進入樂曲中，優美如歌的旋律，彷彿能真實碰觸到山中的芬多精，令人神清氣爽。

第四樂章：〈雪山主峰〉快版

歷經數日艱辛，終於成功攻頂，登上海拔3886公尺的雪山主峰，身處峰頂睥睨群山的剎那間，所有的辛勞都化為無形……鋼琴彈出不斷上行的音群，帶領著管弦樂在崎嶇的山路上前進，接著出現第一樂章的雪山傳奇主題，似乎暗示著離峰頂愈來愈近了，之後在鋼琴與管弦樂的競合之下，樂曲仍然不斷地向上攀升，終於，登上高峰，雪山傳奇的主題最後再次呈現，激昂的結束全曲。

這部作品創作於2009年，由四個連篇式樂章所組成，創作的動機來自1986年當年他離開了生長二十年的家，搬到學校後面一棟頂樓加蓋的學生宿舍中，在這個夏天酷熱、冬天濕冷的小房間裡，暫時逃避了與父親的衝突，偷偷的繼續做著他的人生大夢。

（淡水河1986）

這個冬冷夏熱的小屋外有一片大陽台，一走出去，整個淡水河出海的景象盡入眼底，當時，他常常在這裡看海，看夕陽，一邊思考著自己的人生與未來。這首〈淡水河1986〉，有回憶，有景象，有心情……，還有讓他重回到二十歲時對音樂創作充滿熱情的年代。

第一樂章：〈印象〉

　　從台北到淡水，從混濁變清澈的淡水河，以及第一次看到出海口的心情。一開始弦樂快速的16分音符群，猶如混濁奔流的淡水河，接著象徵「清澈河水」的主題出現，並且引領出可愛的「彈塗魚」主題。之後，由大提琴所展開的「乘風而行」主題，令人彷彿置身河岸邊，騎著單車，向前奔馳。隨著音樂繼續進行，心情跟著興奮起來……終於，管弦樂齊鳴，在澎湃的樂聲中看到了壯闊的出海口。

第二樂章：〈河岸月光〉

　　夜晚漫步在淡水河邊，月光灑在緩緩流動的水波中，心情也隨之起伏，逐漸激動。鋼琴由左手彈出的連續三連音伴奏，彷彿隨波搖曳的月影，右手緩緩奏出帶著些許惆悵的「心情」主題，而另一組代表「月光」主題較緩慢的三連音接著出現，之後這兩個主題不斷在各樂器之間交織，並隨著「月光」主題的三連音不斷上升，心情也逐漸激動。愛情、親情、對人生的徬徨及對未來的不確定感，種種情緒複雜交錯到達最高點，突然，音樂沉澱下來，心中充滿寧靜，只剩月光依舊灑在緩緩流動的淡水河。

第三樂章：〈河之嬉戲〉

　　河水與小魚、蝦、蟹之間的嬉戲曲。弦樂撥奏的「遊戲」主題開啟了這個輕快活潑的樂章，背景不時出現的三角鐵，像是濺起的小水花。之後，這個主題繼續在木管與弦樂之間嬉遊；接著，在第一樂章出現過的「乘風而行」主題變形呈現，由管樂各部輪流奏出。最後，兩個主題交錯在一起，把河水點綴得熱鬧非凡。

第四樂章：〈夕陽‧出海口〉

夕陽餘暉照映在出海口的壯麗景象，心情猶如遠方的輪船，乘風而行。在祥和的鋼琴三連音伴奏下，法國號在天空畫出第一道彩霞，接著長笛、單簧管、小號陸續為天空塗上不同的色彩，而弦樂和木管奏出的32分音符群，將傍晚的天空點綴得更繽紛美麗。此時，銅管再以霞光萬丈之勢引領出壯麗輝煌的「夕陽‧出海口」主題後，「乘風而行」主題在弦樂的引領下再度出現，彷彿乘著渡輪在淡水河上暢快奔馳。在經歷期待和興奮的心情後，壯麗的「夕陽‧出海口」主題再度呈現，將全曲帶入最高潮。

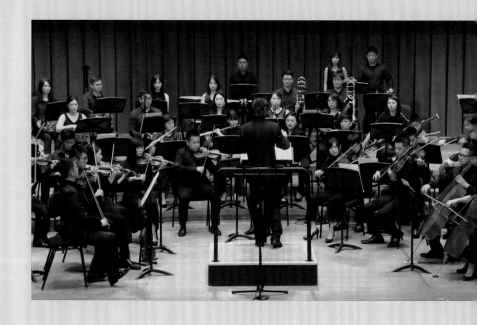

附錄三　夢響大事記

2000	〈迪士尼電影經典電影配樂選曲〉（十方樂集）
2001	〈雷貝嘉的婚禮〉與其他流行曲目（十方樂集）
2002	〈百老匯舞台劇選萃〉（三和國中音樂廳）
2003	〈湘水之戀〉與〈披頭四組曲〉（三和國中音樂廳）
2004	〈古典歌劇與西洋流行的經典再現〉（三和國中音樂廳）
2006	蘆洲音樂季開幕音樂會（蘆洲功學社音樂廳）
2006.3.12	年度公演——電影情深（國立台北藝術大學音樂廳）
2007.3.11	年度公演——台灣四季·望春風（國立台北藝術大學音樂廳）
2007.11.11	秋季公演——往日情懷（台北縣蘆洲市功學社音樂廳）
2008.4	夢響管弦樂團環島巡演——私立桃園縣弘化懷幼院
2008.8.6	德國Garmisch音樂季〈台灣民謠之夜〉
2008.12.14	年度公演——藍色魅影（台北縣蘆洲市功學社音樂廳）
2009.5	夢響管弦樂團環島巡演——新竹德蘭兒童中心
2009.10	夢響管弦樂團環島巡演——苗栗幼安教養院
2009.12.20	年度公演——河戀（東吳大學表演藝術中心松怡廳）

2008 藍色魅影　　　2010 夢響童話屋　　　2011 漫步在田園鄉間

2010.4	夢響管弦樂團環島巡演──台中慈馨兒少之家
2010.11	夢響管弦樂團環島巡演──宜蘭縣普賢愛兒之家育幼院
2010.12.19	年度公演──夢想童話屋（東吳大學表演藝術中心松怡廳）
2011	「夢想的起點」系列音樂會
2011.8	夢響管弦樂團環島巡演──彰化縣二林喜樂保育院
2011.12.18	年度公演──漫步在田園鄉間（東吳大學表演藝術中心松怡廳）
2012.3	夢響youtube頻道「Dreamphony Channel」上線
2012.5.14	純・簡鋼琴三重奏「合樂融融」（新北市蘆洲區功學社音樂廳）
2012.5.20/6.15	夏日戀情音樂會（新北市蘆洲區功學社音樂廳）
2012.6.3	陳怡真單簧管獨奏會（新北市蘆洲區夢響演奏廳）
2012.7.8	蘆洲社區音樂會
2012.8.12	夢響管弦樂團環島巡演第7站/年度公演──美好年代 （南投縣中興大會堂）
2012.11.11	日本鋼琴家Shoko Gamo（國家音樂廳）
2013.2.26	夢響管弦樂團15周年音樂會──夢幻之間（國家音樂廳）
2013.7	夢響推出自有品牌小提琴「夢響提琴（Dreamphony Violin）」
2013.7.28	夢響學生音樂會（新北市蘆洲區夢響演奏廳）

2012 美好年代　　　　2013 夢幻之間　　　　2014 何日君再來

2013.8.4	夢響管弦樂團環島巡演第8站——雲林縣西螺鎮信義育幼院
2013.9.15	蘆洲文化音樂會（蘆洲李宅古蹟）
2014.5.4	何日君再來——名曲‧交響‧鄧麗君（蘆洲功學社音樂廳）
2014.6.7	故宮周末夜——台灣風情畫
2014.7.27	夢響學生音樂會（新北市蘆洲區夢響演奏廳）
2014.10.5	中正高中吉他社校友會&夢響管弦樂團聯合音樂會 ——夢想的起點（新北市政府多功能集會堂）
2014.12.28	夢響兒童弦樂團成果發表會（夢響演奏廳）
2015.1.31	何日君再來——名曲‧交響‧鄧麗君高雄扶輪慈善公益演奏會 （大東文化藝術中心）
2015.7.17	楊陳德老師第三張創作專輯〈夢幻之間〉交響曲正式發行
2015.7.26	夢響學生音樂會（夢響演奏廳）
2015.9.12	夢想的起點音樂季系列一（夢響演奏廳）
2015.9.19	夢想的起點音樂季系列二（夢響演奏廳）
2015.10.17	夢想的起點音樂季系列三（夢響演奏廳）
2015.10.24	夢想的起點音樂季系列四（夢響演奏廳）
2015.11.14	夢響的奇幻旅程親子音樂會（台北花博舞蝶館）

2014 夢想的起點

2015 夢響的奇幻旅程

2016 最後的日記

2016.5.15	夢響兒童弦樂團成果發表會（夢響演奏廳）
2016.7.10	夢響管弦樂團環島義演第10站——嘉義縣仲埔教養院
2016.7.30	何日君再來——名曲‧交響‧鄧麗君（蘆洲慈濟靜思堂）
2016.8.13	夢響學生音樂會第一場（夢響演奏廳）
2016.8.27	夢響學生音樂會第二場（夢響演奏廳）
2016.9.3	第二屆夢想的起點音樂季‧世界之窗系列〈淬鍊‧經典〉（夢響演奏廳）
2016.9.17	第二屆夢想的起點音樂季‧聽陶笛在唱歌（夢響演奏廳）
2016.10.1	第二屆夢想的起點音樂季‧長笛音樂之旅（夢響演奏廳）
2016.11.20	年度公演——最後的日記～柴可夫斯基〈悲愴〉（蘆洲功學社音樂廳）
2016.12.17	夢響少年樂團年終成果發表會（夢響演奏廳）
2016.12.24	蘆洲理想國社區聖誕晚會（蘆洲理想國社區）
2017.7.9	夢響管弦樂團環島義演第11站——台南市五甲教養院
2017.7.22	與藝術歌曲相約（夢響演奏廳）
2017.8.19/26	夢響學生成果發表會（夢響演奏廳）
2017.11.26	年度公演——往日情懷‧西洋老歌之夜（台北花博舞蝶館）
2018.4.1	弦樂之夜（夢響演奏廳）
2018.6.2	夢響少年弦樂團成果發表會（夢響演奏廳）

2013 蘆洲李宅古蹟音樂會

2014 故宮周末夜

2016〈何日君再來〉蘆洲靜思

夢響 夢想 作曲家/指揮家楊陳德的交響人生
Dreamphony

2018.7.20	20周年紀念音樂會——來自福爾摩沙的呼喚（東吳大學松怡廳）
2018.7.28	20周年紀念音樂會——來自福爾摩沙的呼喚 （日本名古屋三井住友海上Shirakawa音樂廳）
2018.9.15/16	夢響學生音樂會（夢響演奏廳）
2018.11.10	夢響管弦樂團環島慈善音樂會宜蘭站（宜蘭傳統藝術中心）
2019.9.7	Dreamphony Café正式開幕（新北市蘆洲區民權路32號）
2019.10.11	夢響森林音樂會（桃園市宏致電子）
2019.11.9	華麗浪漫爵士（Dreamphony Café）
2019.11.10	年度公演——電影情深（東吳大學松怡廳）
2019.11.17	華麗浪漫爵士（Dreamphony Café）
2019.11.30	心靈提琴手——楊陳德即興之夜（Dreamphony Café）
2019.11.23	夢響音樂廳動工典禮
2020.9.5	年度公演——山・河・新世界（高雄市衛武營國家藝文中心音樂廳）
2021.1	夢響音樂廳建築實體完成
2021.7.11	〈美好情懷如往日〉線上音樂會
2021.12.25	聖誕音樂會（夢響音樂廳）
2021.12.26	夢響音樂廳開幕音樂會（夢響音樂廳）
2022.11.9	我只在乎你——鄧麗君名曲交響之夜（台中國家歌劇院）

夢響音樂廳動工典禮

2020 山・河・新世界

夢響音樂廳開幕音樂會

國家圖書館出版品預行編目資料

夢響 夢想：作曲家/指揮家楊陳德的交響人生 / 潘俊亨著.
-- 初版. -- 新北市：金塊文化事業有限公司, 2022.06
168 面 ; 17 x 23 公分. -- (Collection ; F12)
ISBN 978-986-99685-8-4(平裝)
1.CST: 楊陳德　2.CST: 作曲家　3.CST: 臺灣傳記
910.9933　　111007627

Collection F12

夢響 夢想 ── 作曲家/指揮家楊陳德的交響人生
Dreamphony

作　　者：潘俊亨
發 行 人：王志強
總 編 輯：余素珠
美術編輯：JOHN平面設計工作室
協力製作：曾瀅倫、林佩宜

出 版 社：金塊文化事業有限公司
地　　址：新北市新莊區立信三街35巷2號12樓
電　　話：02-2276-8940
傳　　真：02-2276-3425
E - m a i l：nuggetsculture@yahoo.com.tw

匯款銀行：上海商業銀行 新莊分行（總行代號 011）
匯款帳號：25102000028053
戶　　名：金塊文化事業有限公司

總 經 銷：創智文化有限公司
電　　話：02-22683489
印　　刷：大亞彩色印刷
初版一刷：2022年06月
定　　價：新台幣360元／港幣120元

ISBN： 978-986-99685-8-4（平裝）

金塊 文化